高等院校艺术设计类精品教材

风景写生——创意设计&案例

傅嘉芹　主编

清华大学出版社
北京

内 容 简 介

本书从理论知识、设计思维、临摹画线、单体元素及小品、实地写生、案例分析评述入手,对设计案例实际操作应用、教学组织管理等方面进行由浅入深、循序渐进的解析,希望有助于学生开拓艺术思维、增加审美情趣,掌握实用的绘画方法,从而提高设计创新能力,激发学习和创作热情。

本书共分为六章,介绍了设计性风景写生的学科特点与运用价值、基本技法、观察思维、基本造型元素、表现体系,以单色、淡彩、重彩论述不同的表现形式和技法,还介绍了设计性风景写生在实地写生场景中的运用和教学组织与管理。

本书适合作为高等院校艺术类专业的教材使用,也适合作为广大艺术类专业人员和艺术爱好者的参考书使用。

本书封面贴有清华大学出版社防伪标签,无标签者不得销售。
版权所有,侵权必究。举报:010-62782989,beiqinquan@tup.tsinghua.edu.cn。

图书在版编目(CIP)数据

风景写生:创意设计&案例/傅嘉芹主编. —北京:清华大学出版社,2021.7
高等院校艺术设计类精品教材
ISBN 978-7-302-57659-4

Ⅰ.①风… Ⅱ.①傅… Ⅲ.①风景画—写生画—绘画技法—高等学校—教材 Ⅳ.①J214

中国版本图书馆CIP数据核字(2021)第039797号

责任编辑:	孟 攀
封面设计:	杨玉兰
责任校对:	周剑云
责任印制:	杨 艳
出版发行:	清华大学出版社
网　　址:	http://www.tup.com.cn, http://www.wqbook.com
地　　址:	北京清华大学学研大厦A座　邮　编:100084
社 总 机:	010-62770175　邮　购:010-62786544
投稿与读者服务:	010-62776969, c-service@tup.tsinghua.edu.cn
质量反馈:	010-62772015, zhiliang@tup.tsinghua.edu.cn
课件下载:	http://www.tup.com.cn, 010-62791865
印 装 者:	涿州汇美亿浓印刷有限公司
经　　销:	全国新华书店
开　　本:	190mm×260mm　印　张:14.5　字　数:201千字
版　　次:	2021年7月第1版　印　次:2021年7月第1次印刷
定　　价:	59.00元

产品编号:081875-01

Preface

　　写生是造型艺术学科里重要的基础技法体系,是一项必备的专业技能,是表达创意的重要艺术手段。一位造型类艺术工作者的创造力的深度与广度,主要来源于自身的艺术实践积累,而艺术实践的积累主要是由学习经典之自然生活和艺术工作实践两大部分构成。

　　风景写生是以硬笔为主要工具,将表现的对象在短时间内通过绘画的方式记录下来的一种实践活动。它不仅为进一步创作收集素材资料,而且绘制出的各种画面效果也具有独特的审美价值。风景写生所需的工具简便、可操作性强,具有简洁生动的特点。

　　近十年来,除独立的艺术院校之外,其他综合性院校也陆续开设了设计类艺术学科专业。随着时代的发展和科技的进步,计算机的运用越来越多地渗透到各个领域,设计艺术也不例外。与此同时,许多设计师深刻地认识到,手绘写生设计才是艺术设计的基础。在阶段性基础学科教学中,写生课程的教学部分还停留在传统的绘画性教学方式,偏重客观临摹和重视纯绘画性理论讲授,对于设计性、原创性描绘能力的学科性讲授较少,导致存在学生的创造性和动手能力培养不足等诸多问题。因此,相对于造型设计性专业人才的培养,原创性创新能力的培养更是当务之急!

　　对于设计类艺术专业的写生课程设置,应紧密结合此类学科的专业特性——原创性、科学性、艺术性、应用性,在创新性思维、多维度的创新动手能力、设计原创的归纳提升力、推陈出新能力等方面有针对性、科学合理地设置写生教程。学生只有具备了这些专业基础能力——坚实的造型能力、艺术的观察审美能力、原始的创造能力、敏感的市场洞察力、科学的设置能力、超强的实践能力、优良的执行能力,才能在如景观设计、室内设计、工业产品设计、视觉传达、广告设计、动漫设计、多媒体美术等专业领域运用自如。

　　本教材以知识覆盖面全、技法实用为特色,是编委近十年的一线教学实践,以环艺(景观、室内)类公司项目实际工作实践、个人艺术创作实践为编写基础,进行系统性的编撰。本教材一共收集使用了423张图片,通过图例分析来说明绘制的方法和步骤。

　　本教材由傅嘉芹主编,万兵、杨勇、刘佺参与编写。具体编写人员分工如下:杨勇编写第1章、第2章,刘佺编写第5章第4节,万兵编写第6章。

　　本教材既可作为相关专业的教材,也可作为相关设计者和广大美术爱好者的学习及参考书。

　　本教材是专门针对艺术设计类造型专业的学科特征编撰的风景写生教材,因国内同类教材较少,参考资料也少,只能主要以教学实践和参编人员的艺术工作实践为基础进行编撰,所以还存在许多不足,希望能在教学中得到同行老师、专家的批评指正。

<div style="text-align:right">傅嘉芹</div>

Contents 目录

第1章 设计性风景写生概述 1
1.1 漫话设计性风景写生 2
1.2 传统艺术性的风景写生特征 6
1.3 现代设计性的风景写生特征 7
1.4 设计性风景写生在环境艺术等设计
领域（设计专业）的价值特征 9
本章小结 10
思考练习 10
实训课堂 10

第2章 风景写生设计性的基本技法 11
2.1 设计思维及视觉空间设定（构思方法，
思维方式的转换）............ 14
2.2 对文化特性的塑造描绘 14
2.3 风景写生观察及学习方法 14
2.4 平面二维的展开方式（画面分割构图，
框景节点写生）............ 15
 2.4.1 构图的美学原则 15
 2.4.2 构图的形式 15
2.5 透视设计空间原理 20
 2.5.1 一点透视 22
 2.5.2 两点透视 25
2.6 设计色彩的运用 27
2.7 风景写生的工具材料准备及使用（笔、
纸、画布、颜料等）............ 31
本章小结 33
思考练习 33
实训课堂 33

第3章 设计性风景写生的常见各元素
造型分解图技法 35
3.1 山形地貌结构描绘技法 36

3.2 山石、墙体的画法 39
3.3 树木、花卉的画法 46
3.4 水、云的画法 58
3.5 各式建筑及民居的画法 62
3.6 景观元素及生态小景画法 63
3.7 公共空间及设施画法 74
3.8 点景（人、交通工具）等画法 79
本章小结 83
思考练习 84
实训课堂 84

第4章 设计性风景写生效果图类别与
流程 85
4.1 单色的表述体系 86
4.2 淡彩的表述体系 95
 4.2.1 水彩 95
 4.2.2 马克笔 101
 4.2.3 计算机上色 111
 4.2.4 浅绛 116
 4.2.5 色粉笔 118
4.3 重彩的表述体系 119
 4.3.1 装饰概括性表现技法步骤 124
 4.3.2 古典写实性表现技法步骤 125
 4.3.3 东西方交汇性表现技法 126
 4.3.4 丙烯画的表现技法 129
本章小结 129
思考练习 129
实训课堂 129

第5章 设计性风景写生实践案例与
提升应用 131
5.1 临画与照片临绘 132
 5.1.1 临画 132

5.1.2 照片临绘 133
　　5.1.3 写生设计 133
5.2 现场写生与创作 135
　　5.2.1 阆中古城 135
　　5.2.2 桃坪羌寨 144
　　5.2.3 柳江古镇 160
　　5.2.4 雅安上里古镇 166
　　5.2.5 福宝古镇 170
　　5.2.6 崇州街子古镇 172
5.3 记忆与默画 180
5.4 案例设计应用分析 182
本章小结 .. 215
思考练习 .. 215

实训课堂 .. 215

第 6 章　外出风景写生的组织与管理 217

6.1 计划与选点 218
6.2 学生学习任务与成绩评判 220
6.3 教师职责及后勤保障 221
本章小结 .. 222
思考练习 .. 222
实训课堂 .. 222

参考文献 ... 223

第1章
设计性风景写生概述

教学性质及目的：

概括性地介绍风景写生的类别概况、发展历程，以及基本的学科特征。

教学任务及要求：

掌握设计性风景写生的技法特征、艺术语言的基本概念，为进一步的技法教学打下基础。

教学内容及方法：

设计性风景写生的源流，艺术特征、功能特征、价值应用。理论性地分析对比教学。

教学计划：

选择历史经典的不同风格风景写生案例进行理论概要性的教学。

作业要求：

选5幅左右不同艺术手法的设计性风景写生进行表现手法的归纳表述，文字在500字左右。

案例分析：

如图1-1所示的《花园》壁画是古罗马时期公元前30年的壁画作品，前景树刻画得非常精致，远景的植被、草丛则逐渐模糊，色彩逐渐趋近天空蓝色，呈现出一种深远的空间，既真实又艺术，这种人为主观的技法处理已经具备了设计性。再如图1-8所示的《采盐图》东汉画像砖，1956年出土于成都市郊羊子山东汉墓，整体是满构图的群山，近景左下角是井盐工作场景，周围山中打猎、劳作、各种飞禽走兽，山体形态大小不一，相互借让取势，呈现多样形态空间的瞬间凝固。这两个艺术遗存共同的特点是：回归时代原点，不是完全纯艺术性的艺术品，具备依附建筑和墓葬空间的结构功能，实用与艺术的结合，是设计性风景的源流。

1.1 漫话设计性风景写生

设计（design）是一种创意设想，通过主观地、合理地设定规划，以各种表达形式传达出来的人类劳动过程，是人类创造文明、改造世界的创造生产活动。狭义上讲，设计也是创造活动的前期计划，包含技术计划和过程计划。自有人类生产活动就有设计。

创意（create new meanings）是创造性意识或创新性思维，对现实事物在理解的基础上加以认知后，派生出新的抽象思维和提升的价值方法。

写生（paint from life）是指将从自然界提取的景、物等造型要素转换为绘画作品的绘画方式。

就中西方绘画发展史而言，风景写生一直是画家向大自然学习的一种绘画方式，也是一种直接与大自然对话的绘画形式。西方古罗马时期的阿尔巴尼别墅室内的园林风景壁画，17世纪荷兰画家霍贝玛的乡村风景油画，英国画家透纳的海港写生作品、康斯太勃尔的乡村风景写生作品，

法国巴比松画派，俄罗斯的巡回画派，东方古埃及古王国时期金字塔墓葬壁画中的园林风景壁画，我国东汉时期汉画像砖《弋射收割图》《采盐图》，敦煌壁画里的古代山水壁画，隋唐时期的卷轴山水画，共同组成了代表东西方文化体系的风景画篇章（见图1-1至图1-11）。

在绘画的技法体系、构思与文化品位方面：西方绘画偏重逻辑、数理、客观、理性；东方绘画偏重直觉、概要、主观、感性。反映在绘画技法上，西方绘画以块面造型为主，线性结构为辅，色彩注重客观写实，空间注重客观真实感；东方绘画以点线造型为主，块面结构为辅，色彩注重主观写意，空间注重主观的装饰意趣。风景写生在东西方绘画体系的表述方式不同，西方的风景画早期是依附于建筑艺术，直到17世纪才形成独立的画种；我国的风景画也就是山水画，早在魏晋时期就已经发展，直至隋代（公元7世纪）完全成熟。自新文化运动以来，西方绘画艺术的大量涌入，为我国绘画的发展输入了新的元素，特别是进入21世纪，风景写生引入了各种绘画技法，如油画、国画、水彩、水粉、色粉笔、插画、素描等，为风景写生的绘画技巧增添了多种表达方式。

风景写生是造型艺术类（包含纯绘画艺术类、设计艺术类）的必备专业基础。风景，就哲学范畴来说，包含纯自然风景和人为自然风景。山水风光、人文建筑、人类活动、动植物群落这些都是风景的组成范畴。风景写生这一学科发展至今，已不是单纯的绘画创作前期的资料收集，它已经是独立的一种绘画形式（见图1-12《太湖之畔》吴冠中）。在这种庞大的绘画体系里，根据画者的设定，它可以是对景即兴的创作，也可以是设计类专业支撑性的造型创作，旨在培养造型艺术类学生的风景空间感知能力、塑造能力、创造能力，也是在进行优美空间造型信息量的积累。这种设计性风景写生已经不是原样照搬地输入被动式写生，需重点培养学生的主观创意、能动的设计力。在景物要素的观察体验后，注重创造性的主观输出，因此观察方式、对景的体验、绘画者的技法体系训练、表现对象的选择取舍、创意思维的科学训练、经典作品的借鉴解读、必要的物理物情物态的知识储备，这些需要引导学生进行有序训练。当然，这种能力的培养是一个循序渐进的过程，在掌握基本风景写生技法的基础上，经过成体系的科学训练可以达到既定的要求。只有在对景写生的过程中学生才能感受到透视、色彩、黑白灰、光影、建筑空间布局，才能弥补在室内写生的空间组合能力与创造想象力的不足。自然人文风景为绘画者提供了客观的物质信息，指引绘画者的造型评判、造型设计、造型转换。总之，设计性风景写生是设计师、艺术家带着主观的选择认识，把自身的理智、情感、目的等多个层面糅进写生创作中，绘画者与自然人文风景之间是相互促进、相互修正、相互转化的，通过绘画者的视野、绘画者的思维、景物的转化，绘画者的手、绘画材质这一环环相扣的流程，最终塑造出具备美学价值与功能的作品。

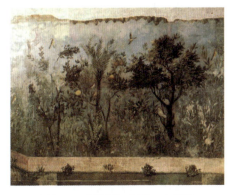

图1-1　《花园》壁画　古罗马

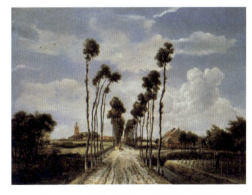

图1-2　《林间小道》霍贝玛　荷兰

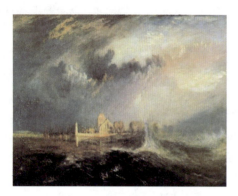

图1-3　海港写生　透纳

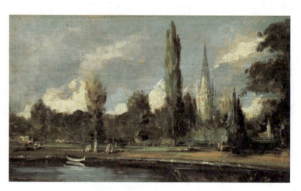

图1-4　乡村风景写生　康斯太勃尔

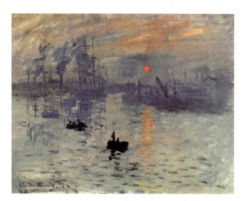

图1-5　《日出·印象》法国巴比松画派　莫奈

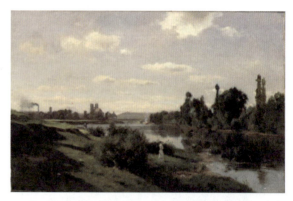

图1-6　《暮色的河边》俄罗斯巡回画派

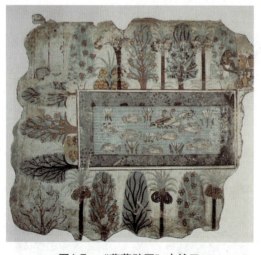

图1-7　《墓葬壁画》古埃及

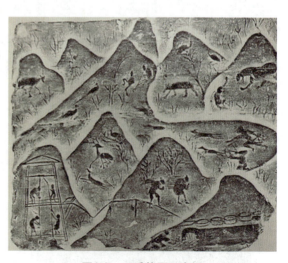

图1-8　《采盐图》东汉

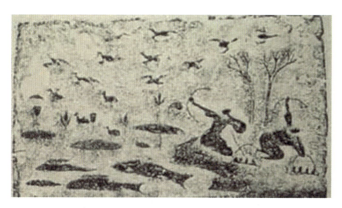
图1-9 《弋射收割图》汉画像砖 东汉

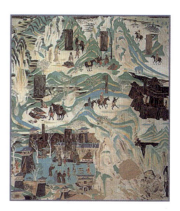
图1-10 《敦煌山水壁画》唐代

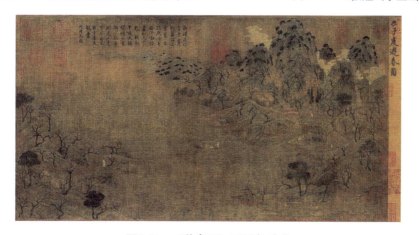
图1-11 《游春图》展子虔 隋代

图1-12 《太湖之畔》吴冠中

1.2 传统艺术性的风景写生特征

 风景写生是传统风景画创作的资料收集与生活体验的学习方式。目前高校风景写生教学由于历史的延续和部分受苏派绘画教学的影响，仍在延续古典传统风景写生的体系。因此有必要梳理传统风景写生的艺术特征，只有明辨它的艺术规律特征，才能在此基础上衍生出更有专业针对性的风景写生方法。风景写生是绘画者观察自然、感受自然、主观情感与客观物象相互交融的对话过程。在对景写生中，师法自然，锻炼自身的观察能力、归纳能力、描写能力、修正能力、借鉴能力，储备技艺体量。临摹、写生、生活、创作，这是学习绘画的四大手段。古往今来，无论是东方绘画体系还是西方绘画体系，无一逃出这种方法体系。如厚此薄彼，必定会产生出有某一缺陷硬伤的作品。因此对于绘画的学习而言有四大老师：传统经典作品、专业指导老师、自然客观参照物、生活磨砺经历。而自然客观参照物是不发声的老师。"以自然为师"是学习绘画必不可少的途径。自人类最早的绘画遗存——法国、西班牙阿尔塔米娜山洞穴三万年前史前旧石器时代动物壁画，发展至今，架上绘画这种具有高难度的艺术绘画形式一直是绘画方式的中流砥柱。历代美术史的书写、历代美术大家的作品产生、庞大群体的美术工作者的探索，都对传统绘画与写生的关系进行了多方面、多维度的解读，总结起来，传统古典风景写生的艺术特征主要有以下几个方面。

1. 造型的客观再现性

 西方艺术的模仿起源说、艺术的数理逻辑性、东方赋予艺术的社会教化功能，在这些内在的文化背景大环境下，东西方古典绘画的造型皆以相对客观写实的方式来表现。

2. 造型的模式化概括

 东西方绘画自源起发展了上万年，在造型的技法塑造上形成了东西方两大绘画体系，并各自有其概括造型的既定技法体系。例如，西方的块面结构，东方的线形结构；中国山水画的各种皴法，西方绘画的排线技法等。

3. 色彩的摹复对应性

 西方早期的色彩绘制方式和东方基本一致，以固有色为主，后期才发展为条件色、光源色。东方绘画色彩一直保持固有色的主流观念，以及色彩的装饰性。因此，除21世纪东西方绘画色彩后期的交流影响外，古典绘画的色彩基本上与自然界色彩大致相对应。

4. 空间的科学截取性

 无论是西方的焦点透视，还是东方的多点透视，绘画的空间塑造、构图取景是对现实应景空间的迁移。西方的绘画空间迁移具有科学性、复制性，东方绘画空间的迁移更加具有主观和多重组合性。

5. 情感的静穆理性

 虽然东西方文化背景存在差异，但是东西方两大绘画体系的社会功能、文化品性，无不崇尚真、

善、美,古典绘画整体上崇尚庄严、静穆、壮美、博大、优雅。

6. 技法语言的稳定性

古典绘画发展了几千年,形成了东西方两大绘画体系,技法语言是在前人的基础上不断发展,形成相对稳定的表现体系,例如,西方的坦培拉技法体系,东方的国画工笔与写意技法体系。

传统的艺术性风景写生在基础绘画教学,特别是针对美术教育、国画、油画、版画、雕塑这些传统学科,有着不可替代的作用。

1.3 现代设计性的风景写生特征

当今设计造型艺术类学科的专业基础特点是:要求学生具备原创的造型功底;能运用良好的造型技能对空间和色彩造型语言进行专业的构建;能借鉴自然客观的造型素材转换成特定的艺术设计要素。因此,相应的造型基础学科的教学更应注重造型语言的创造力、造型语言与设计功能的结合力、科学性与艺术性的互融性。在文艺复兴时期,达·芬奇的各种园林、机械、光学、物理的设计构思手稿中,造型语言服从于主观的功能设计,一切绘画的要素与器物功能都紧密结合(见图1-13)。如迪士尼动漫

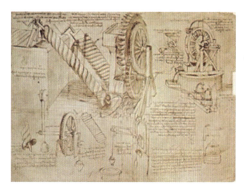

图1-13 《手绘机器结构图》 达·芬奇

工厂的造型设计师、日本宫崎骏的动漫场景设计,无不是设计性、功能性与绘画语言艺术性的综合(见图1-14)。从19世纪末的英国新工艺美术运动、德国魏玛时期的包豪斯、近现代的风景园林设计(见图1-15),可以总结出现代设计性风景写生具有以下几个方面的艺术特征。

图1-14 动漫场景设计 宫崎骏

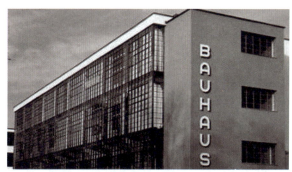

图1-15 包豪斯设计学院

1. 造型的主观设计性

现代设计性风景写生作为具备一定功用的设计性绘画,在造型的取舍、夸张、完善、组合、重构、肌理上更带有设计性与应用性。设计立意在先,是给人亲切、宁静、优雅、细腻的感受,抑或是庄严、肃穆的感受,在景观中有不同的类别,再根据类别进行写生,如在生态公园景观中,写生需要表

现一种亲切、宁静的氛围,而在纪念性景观中,需营造一种庄严、肃穆的感受。

2. 造型的创新性

一切设计都是创造性生产劳动,没有创造就只能是复制甚至是抄袭。造型在设计上一定是在符合功能的前提下,进行新的创作。对于景观事物有概括性、装饰性、抽象性等特点,例如乔木、植被采用组团式的线条、块面构成,石头、山体更强调转折、构成,人物、动物更加概念化,以几何形体抽象而成。

3. 色彩的功能创造性

现代设计性风景写生的色彩不只局限于客观再现,还在满足设计功能的作用下,进行主观的色彩处理,色彩在现代设计中已有了更多的功能。色彩干净鲜明,对比更加强烈,笔触利落有力,各类空间元素(如地砖、玻璃、毛石)质感表达更鲜明。

4. 空间的有机组合性

现代风景的空间不只是客观空间的再现,还更加具有主观表现性、功能使用性。为达到使用功能的发挥,局部空间可以再组合,如园林空间的主观组合,运用线、面、体各部分的比例、均衡、对称、色彩、质感、韵律等的统一和变化而获得一定的艺术效果。

5. 情感的浪漫多元性

现代人文空间的功能千差万别,例如园林的舒适、跌宕、精美,纪念广场的庄严肃穆,私家会所的温馨舒适,反映在场景写生上,一定是审美情感的多元化和丰富化。例如,哈斯林的水景景观,岐江公园的水景观(见图1-16)。

6. 技法语言的更新性

现在的绘画形式多样化,各个画种在不断地相互借鉴融合,新的绘画体系和绘画材料不断地涌现,更多的是众多艺术家在各自领域的探索,如综合材料绘画、装饰艺术、对设计性绘画在技术与艺术思维上的再认识带来的绘画语言的突破,这些为设计性风景写生带来了更多的艺术思想、技法、材料、工具的选择。

设计性风景写生已经在艺术设计类基础教学中得到了重视和广泛的运用,如在环境艺术设计、室内设计、动漫设计、数字化媒体、陶艺设计、公共艺术与环境雕塑等学科领域(见图1-17)。

图1-16 岐江公园的水景观

图1-17 《别墅手绘设计效果图》 黄竞成

1.4 设计性风景写生在环境艺术等设计领域（设计专业）的价值特征

造型设计类专业，如环艺景观类、建筑设计、室内设计、舞美设计、动漫设计、环境公共雕塑设计类学科要求设计师有相当的艺术积累、敏锐的创造能力、高效的动手能力、强大的市场与艺术相结合的综合能力。一套具备高水准的艺术审美，符合施工要求、引领市场的环境艺术类设计方案，是建立在设计师长久的设计实践和深厚的艺术修养上的，同时兼顾尊重需求方的基本诉求。在造型设计类学科体系中，设计性风景写生这种基础学科不再是单一的纯绘画性写生，首先它锻炼学生艺术思维的创造性，提高学生对物象审美组合的观察力、分析力、重构组合力、多样性表现力。造型设计类专业不同于传统的绘画专业，首先该学科特征是创造性、科学性、艺术性和运用性的有机结合。设计性风景写生重在有选择性地对景写生，写生过程即借鉴、收集、提高造型功能的认识、形式要素再创造的过程。造型设计类行业在生产的初期阶段，或在与甲方的初步沟通阶段，创意性的手绘沟通方式、高效精美的效果图，是甲乙双方迅速达成初步共识最重要的阶段。扎实的动手能力是设计师职业发展的基础。设计性风景写生的造型语言并不局限于传统写生技法体系，传统的写生是为"我"而进行的写生，设计性写生是为"艺术与市场结合"而进行的写生，它的基本造型语言包含：点结构、线结构、面结构、线面结构、点线面组合结构，主旨性色彩语言表现，绘制技法体系的多样综合性，在技法应用中不只局限于传统的水粉、水彩、单色素描等。概括而言，设计性风景写生在环境艺术设计类领域专业表达的价值特征主要有以下几个方面。

1. 设计场景的创意设计性

在设计领域中，创意与出新是产生更高市场价值的基础，无论是公共领域的空间，还是私密的个人空间，都要有符合合理定位的创意设计，在同等条件下，资源与价值流向优秀的设计方案。

2. 设计素材的素材库

设计的形成不是凭空产生的，要有一定量的数据资料支撑，在当今高效快节奏的背景下，原创设计素材库尤为重要。

3. 设计方案的先行者

一套成熟的设计方案是不断优选出来的，娴熟的动手描绘能力，能迅速抓取设计思路的定位，进行设计合理性的分析探讨。手绘在前期方案的推敲和概念的形成中起到了重要作用，在对景观场所的表达上，需要进行想象力、透视感、空间感、尺度感的训练，写生是培养这些素养的必不可少的方法。

4. 绘制技法的多样性

市场需求的多层次、多格局，需要多样化地设计产品，技法语言的综合多样性能满足高难度的这一设计需求。

5. 形式要素的合理性

一切设计都是建立在使用功能的形式要素之上，只有单一使用功能，无优良的形式要素的设计不是合理的艺术设计。

6. 科学与艺术的互融性

设计行业是艺术与功能使用的结合，是符合社会生产、符合相关法律法规、符合正确的生产方式、符合商业规则的。一件不符合生产工艺、不符合市场成本原则的设计是没有存在价值的。

7. 设计方案的借鉴性

成熟的设计方案是多个预设方案的不断完善优化，初期的多套手绘设计预想草案即前期的理性推演。

本章主要阐述了设计性风景写生的历史源流，传统艺术性的风景写生特征，并对它的艺术特色与功能进行了条理性的陈述。

1. 思考设计性风景写生与传统古典风景写生的区别。
2. 分别就功能、塑造方式、材料运用进行理论性的分析说明，写1000字左右的对比阐述。

对传统风景写生作品与设计性风景写生作品进行对比互动教学。

第2章
风景写生设计性的基本技法

教学性质及目的：

本章力求让学生从专业设计思维的角度出发，去重新认识和了解设计性风景写生。

设计性风景写生是培养学生创造性地构建风景画面的能力，不同于传统客观的对景摹写，其目的是通过一系列专项风景设计性技法训练，让学生掌握对风景空间形体结构的主观表达。通过对基本线条的训练、块面的训练、点线面组成画面空间结构的训练、色彩的训练、构图的训练、特殊技法的训练、绘画材料的认识与运用，进一步提高学生对风景各要素的感知能力、概括提炼能力、转化描绘能力，并使其结合自己的个性化语言，融合中西方绘画的精要，探求大自然和人文景观的场景结构、形体结构、光色关系，主观地把控画面要素的主次关系，掌握基本的风景写生技法。能够表现景物的结构美、形式美、材质美、文化性、人文建筑与自然环境的关系，提高学生的造型能力、写实能力、对景物的理解能力、认识能力、表现能力，为下一步的设计类艺术专业课的学习奠定良好的技法基础。

教学任务及要求：

通过本阶段的学习，要求学生基本掌握用概括的形体塑造方法表现繁复的自然与人文景观，构图新颖、造型生动、构成简洁、色彩具备主观与客观的结合，能掌握风景写生的主观取舍与重构，每张风景写生都有主旨明确的表现，具备设计性、创新性、表现性，并有个人的艺术风格。

教学内容及方法：

1. 风景画的特征

空间时间性：在自然界，空间是无限的，并且包含无穷的内容。形体空间结构与环境空间结构是风景写生中空间塑造的两个组成部分，所以设计性写生首先就是客体空间向二维平面的空间性转换。时间是万物在时空存在的物理纬度，不同的时间，自然风景的形象各不相同，清晨、中午、傍晚、深夜，自然风景都会呈现不同的艺术形态。

地域风情性：风景写生是在户外对特定地域的对景描绘。地域风情由客观地域地理特征性、地域人文风情、时代建筑共同构成。

季节气候：风景在季节气候时空中周而复始地变化。季节气候的变化带来阳光、气温、霜雪、风雨的巨大差异，呈现不同风采。春天淡雅、夏天明媚、秋天气爽、冬天静怡。如横山大观的《雨中渔船》（见图2-1）；东山魁夷的《冬天的旅途》（见图2-2）；南北朝时期王微的《叙画》：望秋云，神飞扬，临春风，思浩荡。这些都是需要学生仔细体会，着力表现的。

2. 风景写生空间表现

透视：线面结构是在二维平面形成的三维模拟空间表现。

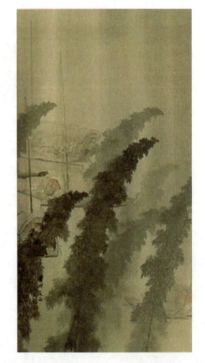

图2-1 《雨中渔船》 横山大观 日本

第2章 风景写生设计性的基本技法

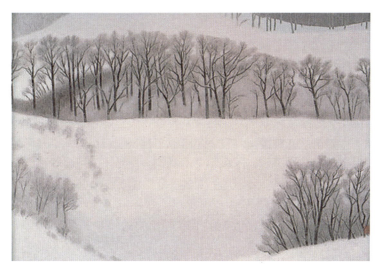

图2-2 《冬天的旅途》 东山魁夷 水彩

虚实：画面造型的虚实形成的空间。
色彩：色彩的冷暖、调式、明暗、虚实、承让形成的空间。
层次：画面的近景、中景、远景、穿插层次形成的空间。
块面：画面块面构成的疏密结构形成的空间。

教学计划：

风景写生是造型艺术专业的必修课，以风景写生实践为重点，以表现技法的培养训练为主，与基本的风景写生理论相结合，着重提高学生的动手能力。因此首先要在风景写生实践之前简要概括风景写生的基本技法知识：风景写生基本技法的三大要点——观察选景、设计构图、绘制调整。技法实践的示范，教学方法采用：多媒体的理论教学，现场技法示范，实地写生指导。根据教学进度设定好各个教学阶段的任务、方法和流程。

作业要求：

每一阶段的作业要求符合教案的预期成果设定，各阶段的作业包含以下几方面。
(1) 视觉空间的构成形式局部作业。
(2) 与文化特征相符合的或小场景写生作业。
(3) 同一景物通过不同观察，视觉方式、不同角度视点的作业若干张。
(4) 画面构成性空间结构的写生作业。
(5) 风景写生的透视分析（焦点透视、成角透视、多点透视）作业。
(6) 风景写生色彩调式概括写生作业。

案例分析：

如图2-2所示的《冬天的旅途》，风景空间有序地分割展开，点线面的聚散把控，色彩朦胧淡雅的处理，视觉流程的设定引导，东方文化品位的塑造，这些都是风景画主观设计性的展现。

2.1 设计思维及视觉空间设定（构思方法，思维方式的转换）

通过风景写生可以促进学生空间思维的形成。然而，对空间造型能力的训练又是画好风景写生的必要前提。其本质是由平面思维转向立体思维的过程，通过长时间的教学经验积累，教师会发现学生作品中有些他们自己看不到、理解不透的问题。显然，这已经不是绘画本身的问题，而是意识、思维、理论欠缺的问题了。所以加强对"体面"的认识及研究，从而转变我们的思维方式是尤其重要的。

艺术性思维是直接指导绘画者的描绘技巧方式的思维模式，它具备自由畅想性和严密逻辑性。视觉空间可以是客观的再现，也可以是主观的表现，根据专业的需要进行主观设定。

2.2 对文化特性的塑造描绘

风景写生是深入生活、体验自然、学习经典的采集性绘画表现方式。对地域文化特质的表现也是提炼文化的地域符号、积累设计素养的实训方式。文化特性的风景写生需优选有深厚文化积累的人文地理进行专项性的写生。如对苏州园林、各省古代园林的专项风景写生是系统地学习中国古典园林设计观念的常用方式。各地特色古镇风景写生就是学习我国传统的人文民居建筑的设计与规划布局的常用教学方式。

2.3 风景写生观察及学习方法

设计性写生是直接在自然界观察写生对象，并将其转化为绘画作品的创造性活动。整体与局部的对比观察、空间的结构观察、色彩调式的整体观察是主要的基本观察方式。在设计性风景写生中，更强调绘画者的主观创造性，而不仅仅局限于西方画框式的截取性写生模式。同一景物可以通过不同的角度观察，可以优选角度、多点观察，也可以自由组合空间。在外在造型的优化把握下对景物的内部穿插结构、细节变化要有条理性的分析认识。在画面的场景设计上，截取式对景写生、主观多维度对景写生、主观组合式对景写生、针对性小景局部分析对景写生，这四大基本方法是设计性写生观察分析能力的主要教学运用。

初学者在学习过程中一定要宁拙勿巧，踏实刻苦才能熟能生巧；宁缓勿快，积累到一定程度才能快起来；宁简勿繁，用线准确肯定、主体明确。

2.4 平面二维的展开方式（画面分割构图，框景节点写生）

绘画是在二维平面上进行绘画空间的分割构建，是模拟三维空间在平面的合理展开，一般以线为空间界定，合理地推演展开。熟练的透视技法是这种造型表现的技法基础，初学者也可以采用传统的取景框进行辅助构图取景筛选。针对性小景写生的空间表现是建立二维平面空间展开的系统训练。

构图是整个画面的骨架。写生元素只有在具备美的形式法则的骨架上进行组织才能更加丰富完美。有的学生在户外写生时，面对一处景物往往不进行取舍概括，不考虑构图形式组织画面，想把所有的景物画入画中，这是不符合艺术规律的。因此，多取景多比较是风景写生的第一步。我们一定要认真观察，尽量选择饱含优美元素的场景、自己感兴趣的场景，并充分调动我们的积极性去写生。选景时注意以下三点：首先，画面要主体突出，景物要有主次之分，配景与主体相互并存；其次，画面的景物要有空间层次感；最后，画面要有细节描绘，才有资料价值和审美价值。

2.4.1 构图的美学原则

构图是一个构思、规划的过程。它在画面中起着举足轻重的作用。构图的基本原则主要分为以下几个方面：①均衡；②节奏；③对比。

2.4.2 构图的形式

构图的形式技法一般分为"S"形构图、三角形构图、圆形构图、对角线构图、平行线构图、垂直线构图。

当然，在掌握了基本原则后，还需要在不同的景物写生中加以具体分析。

各种不同的小构图写生练习如图 2-3 ~ 图 2-12 所示。

户外写生中，构图的取舍尤为重要。确定好构图的形式、画面等大的动态线后，先以主体物体入画，再加以配景构成画面。注意用线简洁明快、生动准确。学生进行构图小品练习尤为重要，除了常规的横、竖、方构图以外，还可以尝试圆形、椭圆形、扇形、异形等构图练习。一定量的构图小品训练能快速提升学生的构图能力。

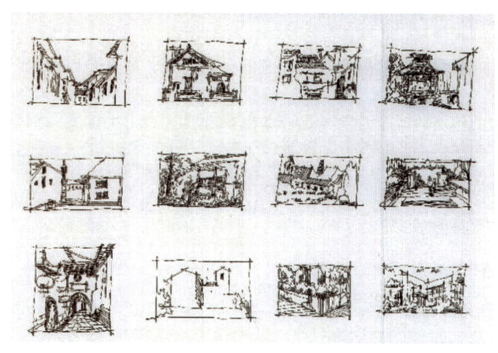

图2-3 小构图写生练习(一) 刘佺

图2-4 小构图写生练习(二) 刘佺

图2-5 小构图写生练习（三） 傅嘉芹 刘佺

图2-6 小构图写生练习（四） 傅嘉芹

图2-7　小构图写生练习（五）　傅嘉芹

图2-8　小构图写生练习（六）　傅嘉芹　刘佺

图2-9 小构图写生练习(七) 刘佺

图2-10 小构图写生练习(八) 肖燕

图2-11 学生写生构图小品　指导教师傅嘉芹　　　图2-12 学生写生构图小品　指导教师傅嘉芹

2.5 透视设计空间原理

从绘画发展史来看，透视是绘画空间塑造的技法体系，是观察者透过透明的媒介物，将看到的影像描画在透明界面上的图形，也是在二维平面上表现三维空间的科学手段，同时，它还是绘画与艺术设计中观察画面的一种重要方式。运用物体的近大远小、近高远低、近实远虚、近疏远密，明暗对比的近强远弱，以及物体色彩的近纯远灰的规律，使平面景物图形产生立体感和距离感。

东西方绘画由于各自的文化背景差异而产生不同的绘画技法：西方绘画透视重写实客观、重数字逻辑、重经典立体几何学的运用，主要采用一点透视（平行透视）、两点透视（成角透视）、三点透视等绘画的透视法则；东方绘画透视重主观、重适度的感性、重勍理性的几何学运用，主要采用散点（多点）透视、主观几何折算式透视。中国古代界画是东方古典绘画很特色的一个门类，它不受一个焦点的限制，可在一幅画面上有多个视点，可以把不同视点上看到的景物组织到同一画面中。如图2-13所示为宋代张择端的《清明上河图》，如图2-14所示为金代的《岩山寺壁画》。

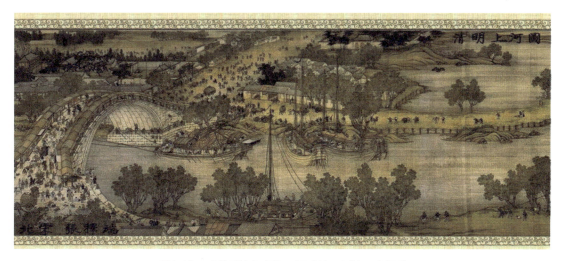

图2-13 《清明上河图》（局部）（宋）张择端

图2-14 《岩山寺壁画》金代

透视基本术语如下。

画面：绘制透视的投影面，通常采用平面为画面，也可采用倾斜平面作为画面。

基面：被画物放置在该平面上，呈水平面状态，分别与地面、平面保持平行，平视与画面垂直。

基线：画面与地面的交界线。

心点：中视线与视平线的交点。

视点：绘画者眼睛所在的位置，即投影中心。

灭点：画面上不平行的直线无限延伸，在画面上最终消失于一点，此点即灭点。

视高：视点到基线的距离。视高一般与视平线同高。

视距：视点至画面的垂直距离，在视平线上，视距等于视点至心点的距离。

视平面：由视点做出的水平视线所构成的面，与中视线相同，当作画者平视时，视平面平行于地面；当作画者仰、俯视时，视平面倾斜于地面；当作画者正俯、仰视时，视平面垂直于地面。

视平线：视平面与画面的交界线，平视时即是画面上等于视高的水平线，与地平线重合的线。

立点：观者所站的位置，又称停点或足点。

地平线：作画者所见无限远处天与地的交界线。

2.5.1 一点透视

一点透视又称平行透视，由于建筑物与画面间相对位置的变化，它的长、宽、高三组主要方向的轮廓线，与画面可能平行，也可能不平行，而画面只有一个消失点，这样画出的透视称为一点透视。平行透视图表现范围广，易于掌握，有横平竖直的对称感和纵深感，庄重肃穆，如图2-15～图2-17所示。

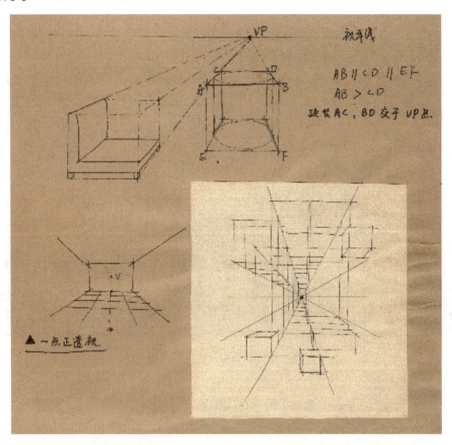

图2-15　一点透视（一）　傅嘉芹

一点透视作图步骤如上（见图2-15）。

（1）作正方体 *ABCDEF* 且平行于视平线 t（*AB* 平行且等于 *CD*、*EF*）。

（2）延长 *AC*、*BD* 线相交于 *VP* 焦点。

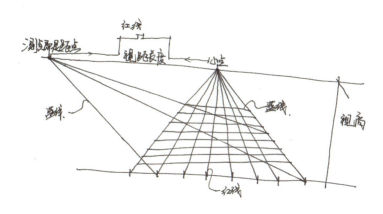

图2-16 一点透视（二） 傅嘉芹

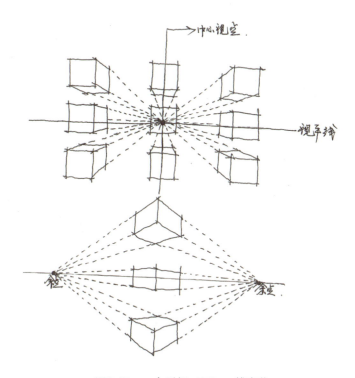

图2-17 一点透视（三） 傅嘉芹

一点透视室内空间作图步骤如下（见图2-18）。

（1）首先设定主墙面的宽、高尺寸（5m和3m），进深为4m的空间尺度。再画一个5∶3的矩形框ABCD。接着在视高1m的位置画视平线HL，确定视点O。最后以O点分别连接A、B、C、D点，并延长。

（2）延长CD线，以DF为基本单位平分CD，并向左延长4个单位（进深4m）。在G点作垂线确定M点。

（3）再分别连接M_1、M_2、M_3、M_4确定空间进深。作平行于CD线的地面线。最后将视点O

与各点连接并延长与水平线相交,即得网格透视图。

在一点透视的基础上将横线略微倾斜,在画面外设一个消失点,就会获得较为生动活泼的透视效果,如图 2-19 所示。

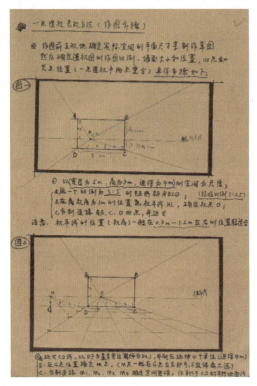

图2-18　一点透视作图法　傅嘉芹

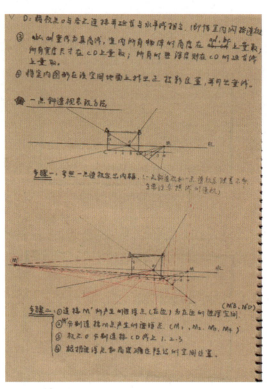

图2-19　一点斜透视作图法　傅嘉芹

一点透视实例如图 2-20 和图 2-21 所示。

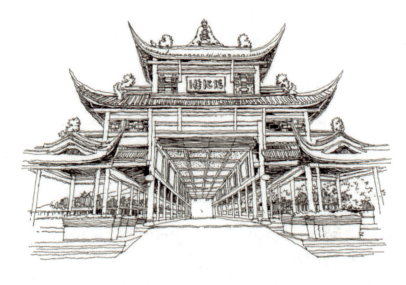

图2-20　一点透视写生实例　肖燕

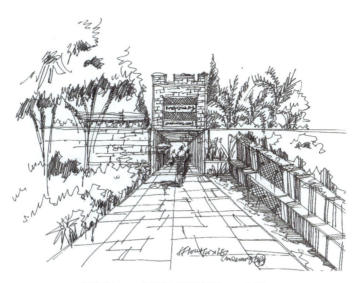

图2-21　一点透视景观实例　　刘佺

2.5.2 两点透视

两点透视又称成角透视，当物体只有垂直线平行于画面，水平线倾斜并有两个消失点时为两点透视。成角透视比平行透视表现深度相对小些，主要用于表现空间的局部区域，画面生动、灵活，如图 2-22 ~ 图 2-26 所示。

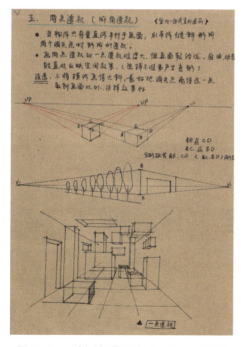

图2-22　两点透视作图法（一）　　傅嘉芹

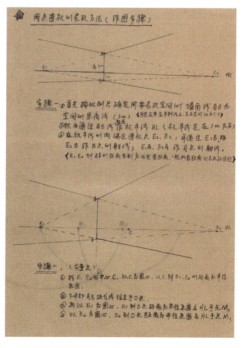

图2-23　两点透视作图法（二）　　傅嘉芹

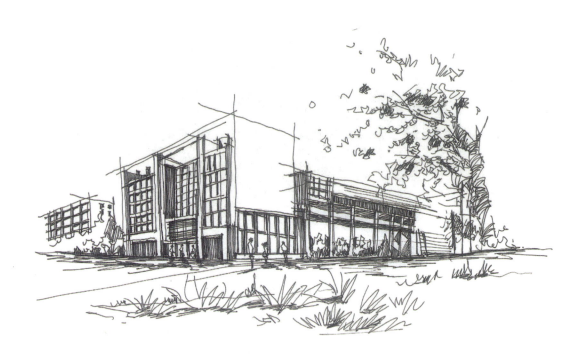

图2-24 两点透视景观实例(一) 傅嘉芹

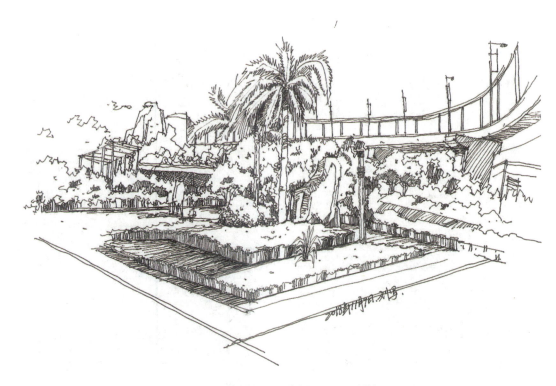

图2-25 两点透视景观实例(二) 刘佺

第2章 风景写生设计性的基本技法

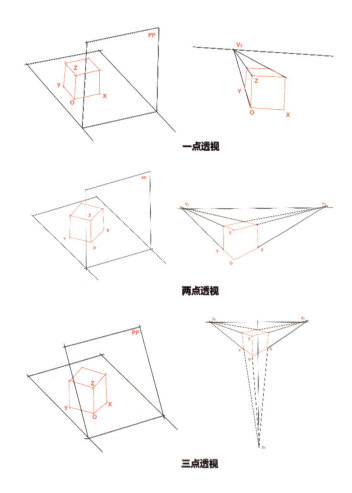

一点透视

两点透视

三点透视

图2-26　电脑绘透视图　傅嘉芹　刘佺

两点透视室内空间作图步骤如下（见图 2-23）。

（1）首先按比例尺确定所要表现空间的墙角线 AB，为空间的原高线 3m。

然后通过 AB 线视高作视平线 HL（视平线定在 1m 左右）。

接着在视平线的两端定透视点 E_1、E_2，并通过 E_1B、E_2B 作 B 点的射线；E_1A、E_2A 作 A 点的射线。

（2）找 E_1E_2 的中心 C 为圆心、以 C 到 E_1E_2 的距离为半径画圆弧。

作 AB 的延长线相交于 D 点。

再以 E_1 为圆心、E_1 到 D 点距离为半径画圆交 HL 于点 M_2。

以 E_2 为圆心、E_2 到 D 点距离为半径画圆交 HL 于点 M_1。

2.6 设计色彩的运用

色彩的表现体系分为客观性的色彩和主观性的色彩两类。

1. 客观性的色彩

客观性的色彩如自然界万物的色彩体系，对于客观世界色彩的科学认识是随着近代西方物理光学、化学、数学的发展建立起来的，如 16 世纪英国物理学家牛顿采用三棱镜将白光分解成红、橙、黄、绿、青、蓝、紫。光源色加色体系的三原色为：品红、品绿、品蓝。混合色减色体系的三原色为：大红、柠檬黄、湖蓝。在东西方绘画发展的历史中，形成了西方古典油画的固有色写实色彩体系、印象派的客观环境色写实色彩体系（见图 2-27 客观色彩《风景系列》莫奈）、西方灰色调度色彩体系和东方绘画的固有色写实色彩体系（见图 2-28 固有色彩《风景彩墨》平山郁夫）。这些绘画色彩体系都具备色彩的客观性、再现性、写实性。

2. 主观性的色彩

主观性的色彩是艺术工作者对色彩主观的认知运用在长期的发展中形成的主观色彩体系。西方的绘画史与艺术设计史中，色彩的设计性广泛运用到建筑艺术、绘画、雕塑、民间美术、产品设计中。如古希腊时期的瓶绘艺术，罗马庞贝古城壁画（见图 2-29《庞贝古城壁画》罗马时期公元 75 年），古希腊、古罗马的工艺品，中世纪的宗教美术，近现代的英国新工艺美术，德国的包豪斯设计，近现代的平面设计、产品设计。古埃及时期的法老陵墓壁画艺术，中亚亚述王朝、波斯王国、古巴比伦的工艺美术，中国的青铜艺术、漆器艺术、彩陶艺术、绘画艺术、雕塑艺术、民间美术（见图 2-30《仿赵伯驹青绿山水》清代王翚）。

设计性色彩是艺术工作者主观能动性创造的运用表现性色彩。它具备主观性、表现性、抽象性和寓意性。

图2-27　客观色彩《风景系列》莫奈

图2-28 《风景彩墨》 平山郁夫

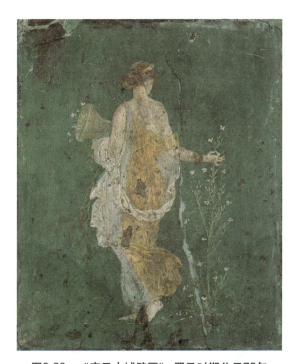

图2-29 《庞贝古城壁画》罗马时期公元75年　　图2-30 《仿赵伯驹青绿山水》 王翚 清代

中国的色彩观主要分两大体系：建立在老庄道家、孔孟儒家思想基础上的色彩观，崇尚色彩的淡雅、比兴、单纯，色彩以水墨、素色至上；建立在商周祭祀、尊崇祖先神灵基础上的色彩观，崇尚色彩的厚重、斑驳、神秘丰富。色彩的青、赤、玄、黑、白五行色，为中国色彩的基本色。

西方的色彩观包含：建立在科学的光色学科基础上的科学色彩观，古典绘画的固有色彩观，工艺美术与近现代艺术设计的主观设计色彩观。

在东西方美术史的进程中,因文化背景的差异,东西方民族对相同色彩的认知与运用有极大的不同,如东西方的文化寓意对部分色彩存在极大差异。

白色:西方认为是高洁、庄严、神圣。东方认为是萧条、衰亡、悲哀。

红色:西方认为是暴力、血腥、恐怖。东方认为是热闹、喜庆、吉祥。

黑色:西方认为是消亡、死亡、吞噬。东方认为是本源、生发、庄重。

在设计性风景色彩写生中,色彩的运用法则如下。

调式:即色彩的主体色调,冷调、暖调、鲜强调、灰弱调等色彩主调,可以通过主观划分色彩主次调度的比例大小来进行理性的调式分析,把控色彩主调的倾向。

对比:不同色彩之间色相、明度、纯度的强弱对比。强弱对比形成如音乐调式般的节奏对比,并富含韵律感。

承让:主次色彩之间的谦让映衬关系,决定画面色彩的艺术品位。巧妙的主次色彩承让,传达出画面色彩的优雅性、和谐性。这些在中国古典绘画的敦煌壁画、山西壁画、古代墓葬壁画,西欧古罗马庞贝壁画里有大量的运用范例。

虚实:色彩绘制笔法的虚实度,决定色彩空间混合后构成的空间关系。色彩的调和在一次性绘制技法中,各种色彩混合构成色彩的复合复杂性,通过观者与画面的距离,调和微妙的色彩会呈现灵动的色彩效果。这些在印象派的色彩绘制技法中被大量运用(见图2-31《干草堆》莫奈),俄罗斯的巡回画派也是一种摆笔法的技法体系构成的苏派的色彩体系。

图2-31 《干草堆》 莫奈

通过这些具体的技法原则设计绘制出与主旨符合的色彩写生。色彩设计的运用通过这些主观理性的应用,可以在繁杂的色彩写生对象面前,运用理性的色彩运用原理,结合绘画者主观的感受,有条理地绘制出相当水准的色彩写生。

2.7 风景写生的工具材料准备及使用（笔、纸、画布、颜料等）

风景写生是技能性实践活动。便利合适的绘画工具能保证写生的顺利实施。因此根据每次写生计划要提前准备：写生画架、轻便画板，根据画法画种需要的画笔（毛笔、排笔、水彩笔、铅笔、钢笔、中性笔、马克笔等），水彩颜料、水粉颜料、国画颜料、油画颜料等，画纸、画布、画册页、调色油、快干油、画夹、喷壶、油画作品插架、软橡皮擦、水胶纸带、胶带、毛巾、太阳镜、雨衣、雨伞、水桶、驱蚊药等写生工具。

1. 画笔

根据每位学生的专业所长和教学大纲的要求，准备相应的画笔。画笔根据笔毛的材质硬度可分为：硬毫笔、软毫笔、兼毫笔；根据画笔的塑造类型可分为：扁平的排笔类、圆锥的毛笔类、发散的扇形笔类、美工钢笔、铅笔类等。

1）软笔类写生技法工具

（水粉、水彩、中国画、油画表现技法等）

扁形方头笔：这是模仿油画笔形状制造的，有大小不同的各种型号，很适宜涂较大面积的色块及用体面塑造形体。画笔侧面也可画出较细的线，如运笔时正侧转动，就会出现线面结合、富有变化的表现效果。在使用与表现形体时，也便于吸收油画的一些表现技巧。

毛笔：中国毛笔的品种很多，笔的大小也各异。狼毫画笔富有弹性，可以获得丰富的中国画笔法的表现效果；羊毫画笔含水性较好。毛笔的笔锋长而尖，中锋、侧锋等各种笔法画出来的线条，灵活生动，表现某些具有线特征的形体。

油画笔：不论是猪鬃或狼毫的笔毛，由于笔锋短，笔毛质地坚挺，其吸水性都差，但笔触却刚直有力。它适宜于厚画或画含有饱满水分的色彩效果。

2）硬笔类写生技法工具

（铅笔、钢笔、针管笔、签字笔、彩铅、马克笔、色粉笔、喷笔等）

铅笔：分为绘图铅笔和炭铅笔两种。铅笔的型号不同，深浅也不同，"H"表示硬铅，所画出来的颜色较浅；"B"表示软铅，所画出来的颜色较深。

钢笔：分为普通钢笔和美工笔两种。其中普通钢笔画出的线条强劲有力，并富有弹性；美工笔也称书法钢笔，线条可粗可细，本身具有顿挫的节奏美感，运用起来更加灵活多变。

针管笔：绘制线条流畅细腻，效果图细致耐看。针管笔具有各种口径规格。

马克笔：分油性和水性两种，有单头和双头之分。油性与水性从色彩感觉和使用上都有所不同。建议使用油性马克笔，具有块面感强、醒目、稳定、透明、效果最佳等。油性笔用甲苯稀释，有较强的渗透力，既可在硫酸纸上作画，也可在硫酸纸反面上色，这样不仅不影响正面的线条，而且从正面看上去色彩更加自然和谐。其缺点是色料不太稳定，曝于自然光下会褪色，但运用时手感较好。

彩铅（水溶性）：笔触细腻，容易着色，结合水使用具有水彩的斑驳效果。一般使用水溶性彩铅可用水来调和，或与马克笔结合起来使用，能表现丰富的色彩关系和色彩间的自然过渡，以

弥补马克笔颜色层次的不足 (一般用于最后画面调整色块的颜色纹理，改变色彩的单调与平淡)。

色粉笔：其色彩丰富，在效果表现中只作辅助工具使用，多用于大面积的渲染和过渡，能起到柔和、调节画面的作用。但作品保存具有一定的制约性。

修正液：它不仅有修改画面的作用，还在画面上可用来点绘出高光，起到画龙点睛的作用。

计算机绘图技法：建立在传统的手绘技法基础之上。

作画无须用笔进行色彩调和，先画出黑白关系的线稿，再运用彩铅、马克笔、水彩等，依靠硬笔固有色作画。

2. 画纸

风景写生时用的画纸可根据自身的需求而定。画纸分为：复印 (打印纸)、硫酸纸、水彩画纸、水粉画纸、素描纸、铜版纸、新闻纸、宣纸、麻纸、皮纸、高丽纸等。

有些画种需要提前把纸张托裱在画板上，保证绘制期间，画纸的平整，便于绘制，如水彩画、水粉画。如果是重彩类纸本写生，所采用的麻纸、皮纸需要用糨糊手工托裱 2 ~ 3 层在画板上备用，有的需要提前制作底色。

（1）复印 (打印纸) A4 和 A3 (80g 为佳) 纸质白、紧密、吸水性好，质地厚薄过当，光滑度适中，适合铅笔、绘图笔、马克笔等多种画具进行表现，价格较便宜。

（2）素描纸 (100g 以上)：有一定的吸水性。艺术设计专业学生应常备一本 A3 大小的素描本，记录自己学习过程。

（3）硫酸纸 (半透明状)：主要用于印刷制版业，用作拷贝和临摹时的理想纸张。具有纸质纯净、强度高、透明好、不变形、耐晒、耐高温、抗老化等特点，广泛适用于手工描绘、CAD 绘图仪、工程静电复印、激光打印、美术印刷、档案记录等。

3. 其他工具

尺：直尺、模板、比例尺、丁字尺、三角尺。

修正液：修改不易用橡皮擦去除的墨痕。

美工刀：削铅笔，裁纸。

橡皮：常用绘画修改工具，也能擦掉多余的彩铅，可使色彩柔和。但尽量少用或不用橡皮进行修改，以免形成依赖。橡皮质地较为柔软，学会利用橡皮技巧而不仅仅只是修改工具。

写生画架：以轻便牢固的铝合金材质为佳，能满足基本的画板支撑，脚架开合自如，高低调节方便。

画板：外出写生不同于室内长期作业，画板使用三合板、塑料材质的即可。轻便的工具是使体力不过多消耗的前提保证。

画布：主要针对油画类与重彩类的写生。画布在材质上主要分为：纯亚麻油画布、混纺的亚麻油画布、白细棉布、细帆布、白丝绸（电力纺）、绢等。对于亚麻布、棉布需要提前做好油画底、重彩画底，一定不要采用化纤材质的画布，化纤布日久会老化、破碎。

画册页：现在的画材发展日新月异，空白的宣纸册页、水彩纸册页都是外出写生的优选画册页。

颜色：彩铅 (水溶性)，马克笔 (韩国 TouchH、美国三福、美国 AD，中国 finecolor、意大利 "马可"、中国 "中华"、德国 "辉柏嘉")，铅软 (易着色、模仿水彩效果)。

颜料的画种材质类别根据调和剂的不同主要分为：油性类颜料——油画颜料，半油性和水性

颜料——丙烯颜料，水性颜料——国画颜料、水彩画颜料、水粉画颜料、岩彩类颜料——不同画种颜料的透明度：油画颜料、水粉颜料、岩彩类颜料不透明、覆盖力强；水彩画颜料类、植物性、动物性国画颜料透明度高，无覆盖力；丙烯颜料在厚画法时覆盖力强；透明度低，薄画法时覆盖力弱、透明度高。

颜料的成品状态如下。

粉状：古典油画的粉状颜料、岩彩颜料、色粉类的水粉颜料。

膏状：加胶的岩彩和国画颜料、水彩颜料、水粉颜料、加油后的油画颜料。

块状：加胶的水彩、岩彩、国画颜料。

包装上分别是小盒小瓶装的粉状颜料，锡管、胶管、小盒装的膏状颜料，小容器装的块状颜料。

设计性风景写生的观察取舍、空间透视、线条块面、技法体系、色彩表现、材料运用进行分别陈述。

分别用不同材料和表现方法绘制设计性风景写生作品10张，规格不小于A4。附加上功能、技法、材料运用进行文字性的简要说明，字数200字左右。

实景风景写生加理论指导。

第3章

设计性风景写生的常见各元素造型分解图技法

教学性质及目的：

能运用不同的线条表现景观元素不同的造型特性。设计性风景写生的画面元素包含风景中各种有机组成部分，如山川地貌、人文建筑、植被、人与动物等。在风景写生中，面对纷繁复杂的大千世界，包罗了各种自然成分、人文要素。如何准确有效地描绘这些，并具备一定的艺术表现力、感染力，其中最重要的是：如何有序表达是设计性风景写生基础教学中所面临的主要课题。通过常见元素的归类梳理、详细的造型技法分析演示，让学生迅速掌握风景组成元素的技法绘制，掌握其艺术规律，理性分析对景物的结构造型，奠定坚实的基础技法，在风景写生各元素概要性技法掌握上迈出坚实的一步。

教学任务及要求：

通过本章的学习，要求学生基本掌握设计性风景写生组成要素的造型技法，理性分析自然景观、人文景观的元素组成。用符合其造型特质的技法，主观与客观相结合，分别掌握山川地貌、各种地带植被、人文建筑，用条理性、艺术生动性的绘画语言描绘；在技法方式处理上，与相对客观的纯绘画拉开距离；要有主观的理性分析，适度的造型夸张，空间布局的再创造，融入一定的个人艺术风格。

教学内容及方法：

1. 风景画的要素构成与特征

自然山川、河流、丘陵、平原、高原、盆地、建筑、人与动物，了解基本的地理结构、山形地貌、气候变化、建筑基本结构、人与动物的基本动态。

2. 风景画的技法概要

有效的观察、合理的构图、线条描绘技法、块面描绘技法、点的技法、肌理表现技法、虚实技法、适度的光影表现技法、画面构成、形式美感的节奏。

教学计划：

设计性风景写生，不同于纯绘画性写生，需要有强烈的主观夸张表现能力，适度的客观描写能力，培养扎实的现场信息读取能力。要在技法训练之前系统地讲授设计性风景写生画面基本组成要素的分类、造型的基本结构要领，注重实景对应的技法练习、经典作品的参考解读借鉴。教学方法采用多媒体的技法理论教学讲授，必要的现场示范，风景元素的理性分解归类。根据教学进度分门别类设定各阶段的任务。

作业要求：

完成若干张风景景观各元素的速写。

案例分析：

如图3-1～图3-5风景写生，以单纯简约的技法，囊括了风景写生的造型元素：山形地貌、植被树木、人文建筑、点景人物、动物等。

3.1 山形地貌结构描绘技法

学习风景写生，首先要了解基本的地理知识，认识山的形成和自然界一切地形地貌的主要成

因都是地壳运动的结果,而自然气候的风化是对地貌变化形成助推作用。山川地貌是承载自然风景的物质载体,一切自然风光包含山石、山林、瀑布、溪流、人文建筑景观都是由这个结构派生出来的。

山脉是某一地域里众多山川组成的大的方向走势,并形成支脉走向的山群组合体。比如,我国的昆仑山脉、祁连山山脉、横断山脉、邛崃山脉、太行山山脉、大兴安岭山脉、台湾山脉、南岭山脉、秦岭山脉等。山峦是山脉中相对低矮局部支流的山群。具体而言,高峰是山高而有势的单个山体;崖是高山的垂直断面,陡峭而垂直;坡是山脚缓慢上行的山坡体;除此之外还有壑、陵、顶、巅、涧、嶂、岗、山脚等。对于一个独立的山水景区,需要理解主体山体与山脊、山坡、山脚、山涧的组成关系,山脉的走向、山林是如何点缀生长在山体中,山中的溪流瀑布是如何在山林中穿插,山中建筑的选址与环境的关系等。

对于山形地貌的描绘最直接有效的方法是:借用国画的线结构技法概括性地分析描绘所面对的风景,也可以针对地理环境照片进行分析描绘,设计性风景写生的教学宗旨不是培养纯艺术性的画家,而是有别于一般艺术院校绘画性专业的培养方式,在科学严谨的基础上发扬艺术的主观能动性。描绘山形地貌,其难度在于山川地貌没有固定的样式、只有不变的内在地理规律。要结合中西方绘画的艺术处理方式:线条与块面结合、迅速有效地抓住山形地貌各部分的结构关系,掌握内在结构规律,概括性地绘制出风景绘画所涉及的具有代表性的各种地域地貌。比如,西藏高原风景的山形地貌、北方太行山风景的山形地貌、云贵高原风景的山形地貌、秦岭风景的山形地貌、江南风景的山形地貌,只有把各地代表性的山形地貌梳理绘制后,才能深刻地理解到——风景写生的整体造型是要把握风景的不同地域特征的。

山形地貌结构描绘技法训练画幅不宜过大,规格以十六开为宜,以多张专题系列性地分析并练习各种具有代表性的山形地貌简约线结构。

绘画工具因人而异,便捷的有钢笔、签字笔、铅笔、毛笔、马克笔等。

色彩以单色为宜,主要掌握山形地貌的结构理性分析、简练的绘画语言表现,如图 3-1 ~ 图 3-5 所示。

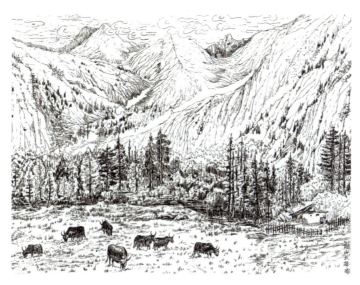

图3-1　风景写生(一)　傅嘉芹

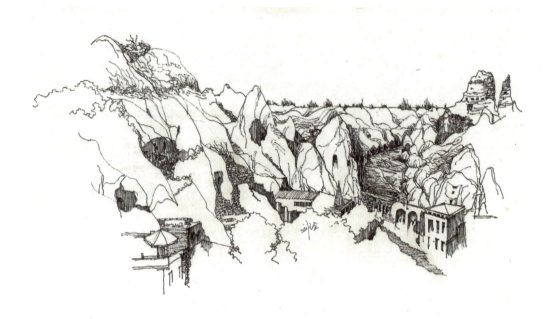

图3-2 风景写生(二) 刘佺

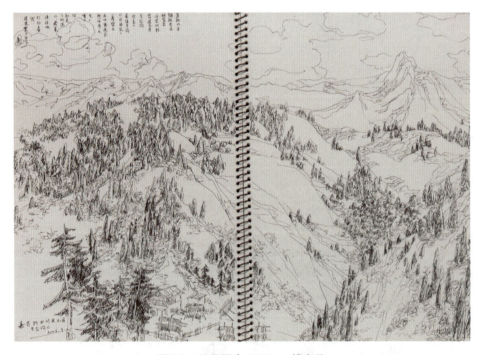

图3-3 风景写生(三) 傅嘉芹

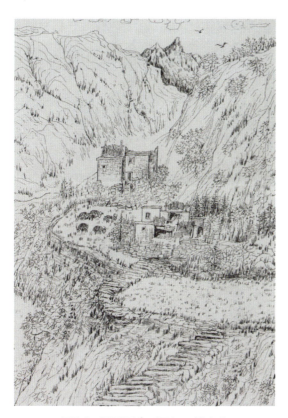
图3-4　风景写生（四）　傅嘉芹

图3-5　风景写生（五）　杨勇

3.2　山石、墙体的画法

山石分硬朗的花岗岩、玄武岩，以北方太行山、青藏高原为代表；柔和的山石以砂岩、砂砾岩、石灰岩、沉积岩为主，石少土多，以南方江南、广西、广东区域为代表。

山石结构有常规无常形，石分三面：正面、侧面、顶部（也包括被遮挡的底部、背面）。一定要注意山石的大小主次的结构关系。硬朗的山石用笔要明确、坚挺，注意转折、线面的关系。柔和的山石用笔轻柔、舒缓，转折圆润。描绘山石的多样性表现，需要线条长短、粗细、急缓、方圆等叠加组合，如图3-6～图3-10所示。山石的肌理结构是内在不同物理结构在外在的造型反映，我国有悠久的山水画发展史，对于山石的肌理表现，历代大家概括出了斧劈皴、披麻皴、折带皴、荷叶皴等，这些技法都可以借鉴到风景写生的山石描绘中。

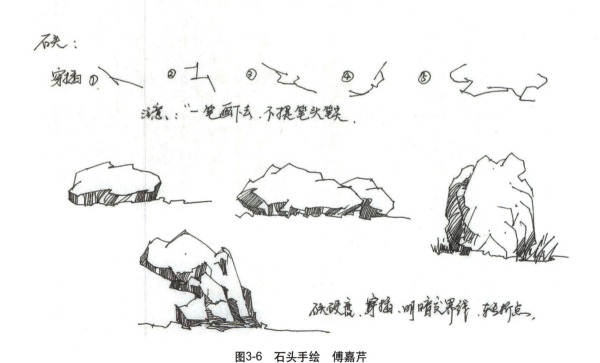

图3-6　石头手绘　傅嘉芹

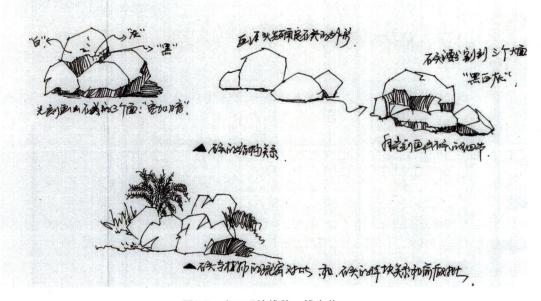

图3-7　山石手绘线稿　傅嘉芹

第3章 设计性风景写生的常见各元素造型分解图技法

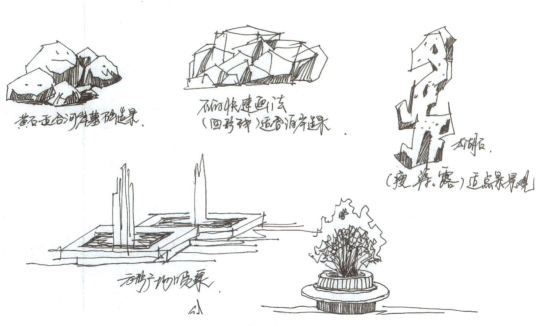

图3-8 写生手绘（一） 刘佺

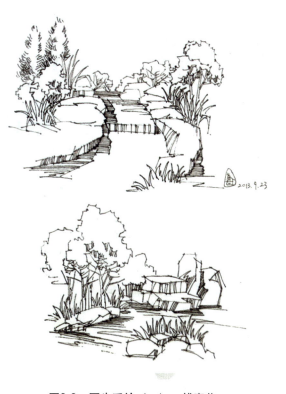

图3-9 写生手绘（二） 傅嘉芹

图3-10 写生手绘（三） 傅嘉芹

建筑墙体材质主要是：砖混结构、石结构、砖石结构、夯土结构、木结构、竹木结构等。建筑风格上主要是中式、西式、中西结合式。

墙体的功能是隔离空间，保护建筑空间，在形式结构上有房屋的墙体、院落围墙的墙体等。根据工艺的不同，有光滑的墙面、粗糙的墙面，绘制上根据结构先画主要结构轮廓进行整体初步描绘，后进行局部深入刻画，在收尾阶段再做进一步的深入调整，并完成绘制，如图3-11～图3-16所示。

图3-11　景墙实景图

图3-12　景墙手绘　刘佺

图3-13　水景文化墙

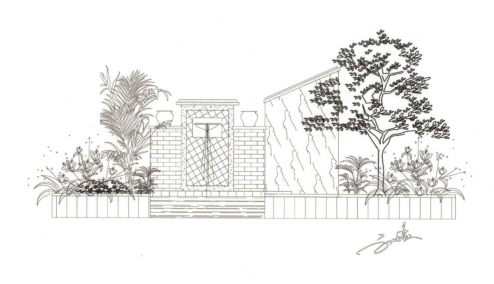

图3-14　手绘水景文化墙　刘佺

第3章 设计性风景写生的常见各元素造型分解图技法

图3-15 手绘景墙立面图 刘佺

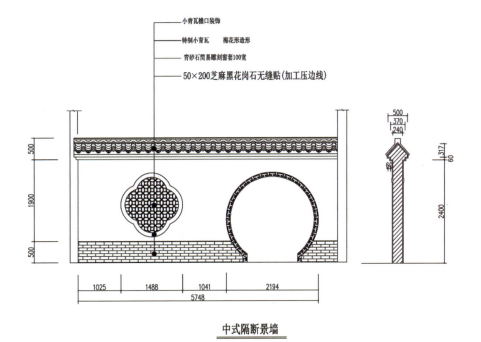

中式隔断景墙

图3-16 手绘中式景墙立面图 刘佺

3.3 树木、花卉的画法

植物配置是景观设计中的重要组成部分，一般植物搭配需要依据生态性和地域性选择最适合、最能体现设计的植物；或根据地块类型选择植物；也可依据美学形式进行创新。

树是环艺类建筑速写中的配景，也是建筑风景中不可缺少的内容。树木主要分乔木、灌木和藤蔓类。乔木高大挺拔，灌木低矮团簇，在体态和造型上差距较大，在结构上都是以主干为主要支架，副枝承载树叶。副枝的生发方式有：轮生、互生、复生等，树叶形成伞盖。绘制时采用块面概括与局部刻画相结合，也可以借鉴国画的勾勒方式。树的树枝生发方式主要有向上生长的鹿角式，向下生长的蟹爪式。树枝的穿插以不等边三角形为宜，忌讳出现鼓架、井字、正三角形等呆板的造型。

树干的画法如下。

自然界的树木种类多样化，造型上繁杂多样，但每株树都是由主枝、副杆、根部、树叶组成。因此，画树应从单株画法入手，了解了一棵树的结构及其基本画法，则容易触类旁通，千株万树由此法派生出来。

在风景画中，首先观察树的姿态，分析其特征、树枝的穿插关系、树枝与树叶的关系。画树的顺序，一般是先画主干，再分副枝，后画裸露的根部，最后画叶。树叶的描绘需要有整体观念、虚实关系，以团、片的结构来概括绘制。

主干的取势、形态的基本倾向，决定了一棵树正、直、斜、曲、卧的姿态，如图 3-17 所示。

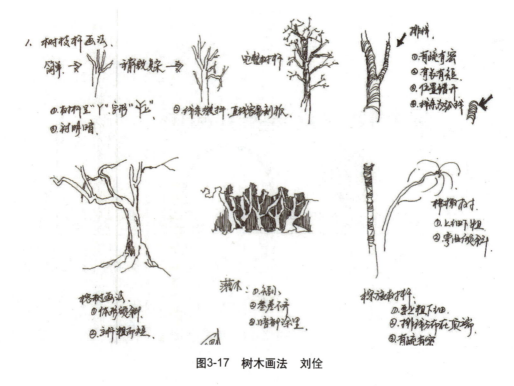

图3-17　树木画法　刘佺

画树的六个基本步骤如下。

（1）起笔单线画出树干单边的基本造型。

（2）勾勒出树干的基本形态、走向和与主枝的交接处。

（3）稍加画出符合写生对象树干的肌理，画出树干的阴阳向背。

（4）进一步完善主要树干的肌理，画出树枝的纹理。

（5）初步画出树叶的分布。对各类树形进行几何分析，用简练的几何形体观察、了解、概括基本物体之间的形态及造型的变化关系，由整体到局部反复深入刻画。

（6）反复调整树叶与树枝的前后穿插关系、树的整体与局部的关系，树的形态就基本完善了。

树叶的造型有：概括性的曲线叶形，象征性的双钩叶和单钩叶（掌形、扇形、三角形、圆形、复叶形、针状扇形等），如图 3-18～图 3-22 所示。

丛树的画法：丛树是多棵树的组合，注意树的主次关系，各树之间的俯仰呼应、高矮依托。树的种类不宜过多过杂，处理好虚实关系、树丛的整体外轮廓、树丛在山石之间的生发关系。

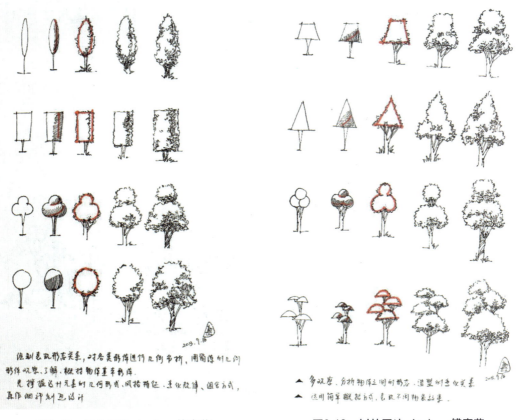

图3-18　树的画法（一）　傅嘉芹　　　　图3-19　树的画法（二）　傅嘉芹

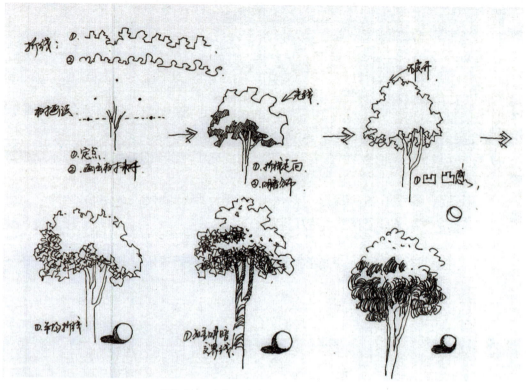

图3-20 乔木手绘表现（一） 傅嘉芹

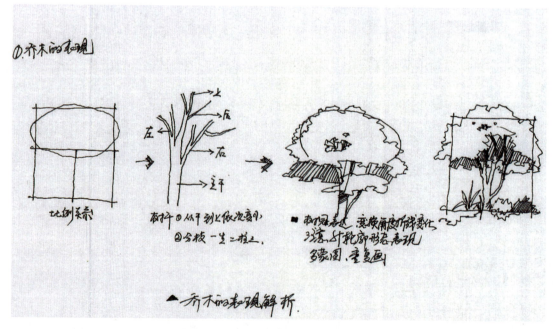

图3-21 乔木手绘表现（二） 傅嘉芹

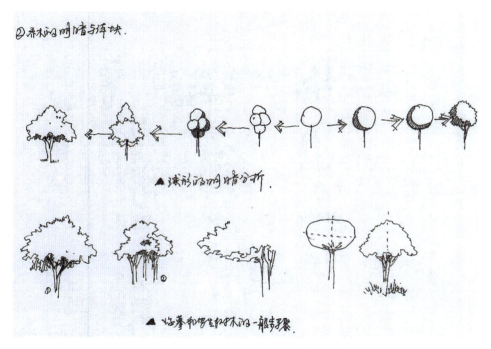

图3-22 乔木手绘表现（三） 刘佺

灌木及部分树种的手绘表现如图 3-23 ～图 3-26 所示。

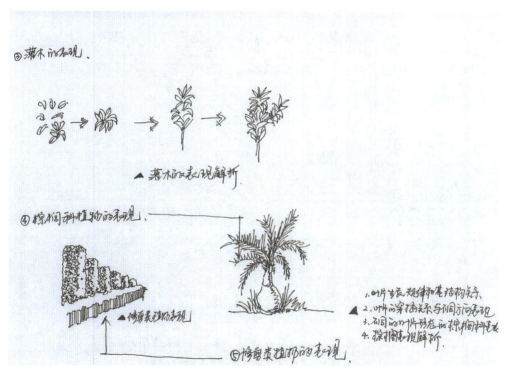

图3-23 灌木手绘表现 刘佺

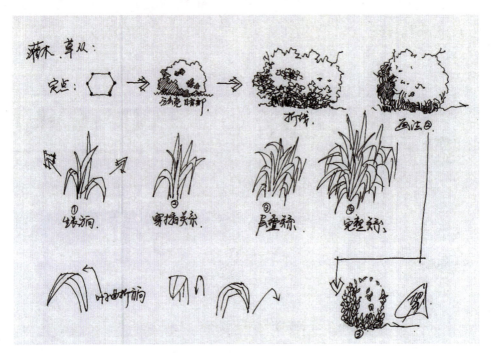

图3-24 灌木、草丛手绘表现 傅嘉芹

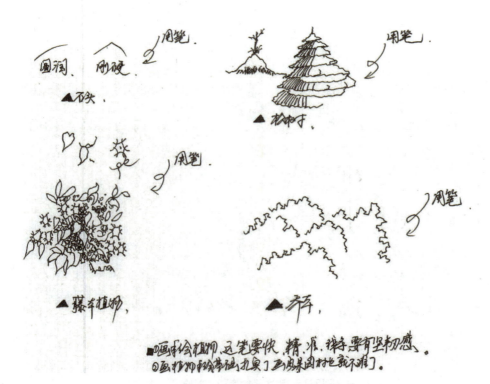

图3-25 石头、树、藤本植物、乔木手绘表现 刘佺

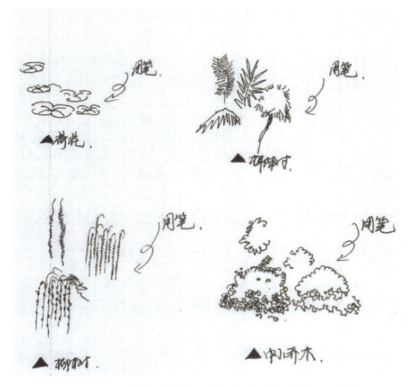

图3-26　荷花、椰树、柳树、中小乔木手绘表现　刘佺

芭蕉叶、针枝松柏、棕榈等手绘表现如图 3-27 ~ 图 3-37 所示。

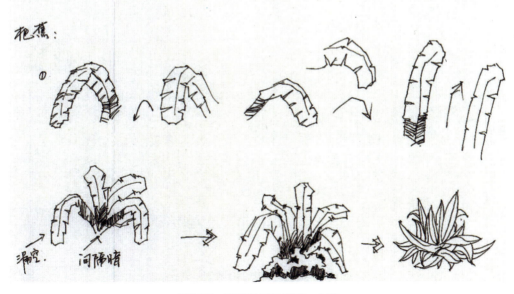

图3-27　芭蕉叶手绘表现　刘佺

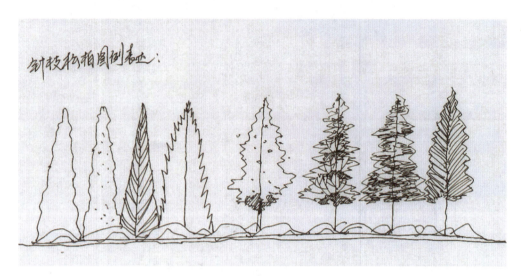

图3-28　针枝松柏手绘表现　傅嘉芹

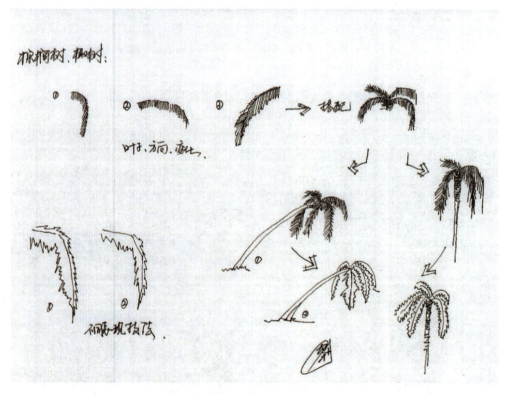

图3-29　棕树、椰树手绘表现　刘佺

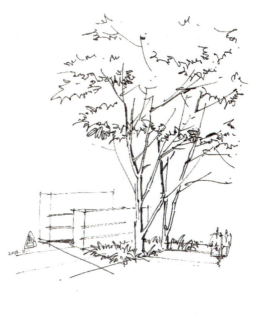

图3-30 枝叶手绘表现 傅嘉芹　　　　　图3-31 树木手绘表现 傅嘉芹

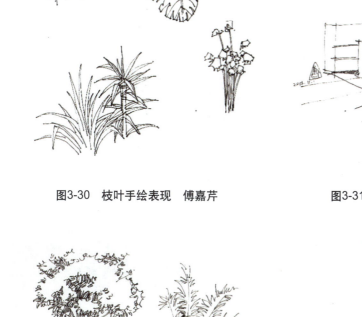
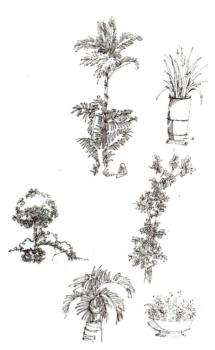

图3-32 植物手绘表现（一） 傅嘉芹　　　图3-33 植物手绘表现（二） 傅嘉芹

图3-34　植物小景手绘表现　傅嘉芹

图3-35　树木手绘表现　傅嘉芹

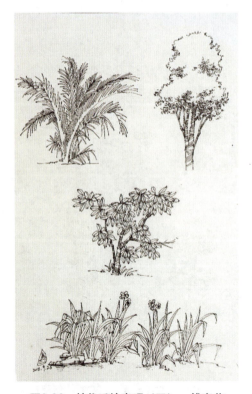

图3-36　植物手绘表现（三）　傅嘉芹

图3-37　植物手绘表现（四）　傅嘉芹

植物花卉的手绘表现如图 3-38 ~图 3-46 所示。

图3-38　花卉的手绘写生（一）　傅嘉芹

图3-39　花卉的手绘写生（二）　傅嘉芹

图3-40　花卉的手绘写生（一）　傅嘉芹

图3-41　花卉的手绘写生（二）　傅嘉芹

图3-42 花卉的手绘写生（五） 傅嘉芹

图3-43 花卉的手绘写生（六） 傅嘉芹

图3-44 花卉的手绘写生（七）
傅嘉芹

图3-45 花卉的手绘写生（八）
傅嘉芹

图3-46 花卉的手绘写生（九）
傅嘉芹

植物平面手绘表现如图 3-47 和图 3-48 所示。

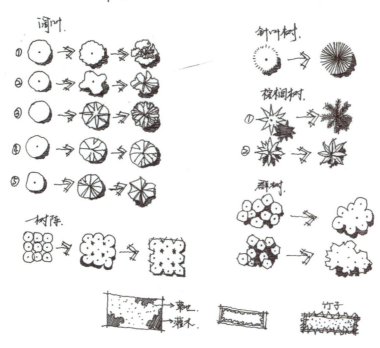

图3-47 植物平面手绘表现（一） 傅嘉芹

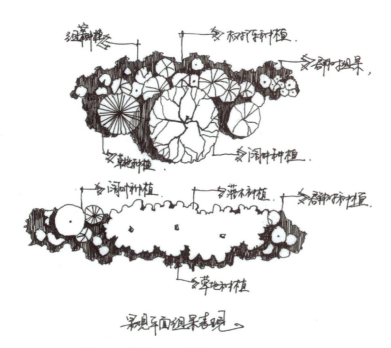

图3-48 植物平面手绘表现（二） 傅嘉芹

3.4 水、云的画法

水和云有常规无常形,在艺术手法上主要有:勾勒法、块面法、留白法、透叠法。技法表现优异的云水会给画面的艺术感染力增色不少。水和云在造型上是虚为多、实为少,画实容易画虚难,因此要注重云水的画法训练。

云在不同的季节气候、不同的自然环境里呈现出不同的形态,主要有团状的积云、片状的层云、纤维状的卷云。水在自然界处于时刻循环的状态:地表水、地下水、水蒸气、雾、云、雨、雪、冰。河流、小溪、瀑布、湖泊、大海、云、雾都是水的不同的汇聚状态。绘制瀑布、小溪时注意水口与坡岸的结构关系,水浪的主次关系、虚实关系,云雾与山体之间的穿插关系,与江河湖海、古建筑等空间的依附关系。

画水的技法主要有:勾勒法、块面法、留白法等,如图3-49~图3-55所示。

勾勒法:就是以墨线勾勒水纹。行笔要流畅舒展,具有动感。线条要虚实结合,笔断意连。技法线条变化多样,如湖泊水面适合鱼鳞纹,溪水适合洄流纹,大河大江怒涛适合虎爪纹,海洋巨浪则用反卷纹。俗话说:远人无目,远水无波。画水纹时远波较小,近波较大,无穷远则无波。

块面法:流动性相对静止的湖泊也采用块面法,通过水面波纹、倒影、光影调的概括处理,以不同灰度、密集度的线条组成合适的网状技法表现。

留白法:对于远景的水面,可以借鉴国画山水的处理手法,采用留白处理,但是留白处理要与湖泊、海洋、江河的造型相结合。

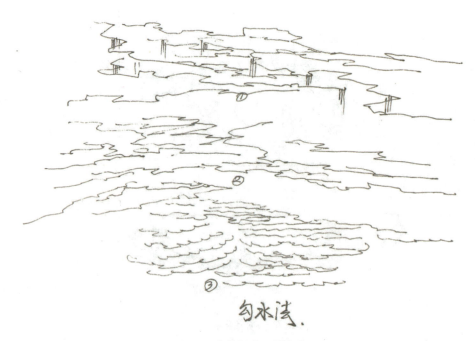

图3-49 水的画法 傅嘉芹

设计性风景写生的常见各元素造型分解图技法 第3章

图3-50　手绘水景（一）　刘佺

图3-51　手绘水景（二）　刘佺　　　　图3-52　手绘水景（三）　傅嘉芹

59

图3-53 手绘水景（四） 傅嘉芹

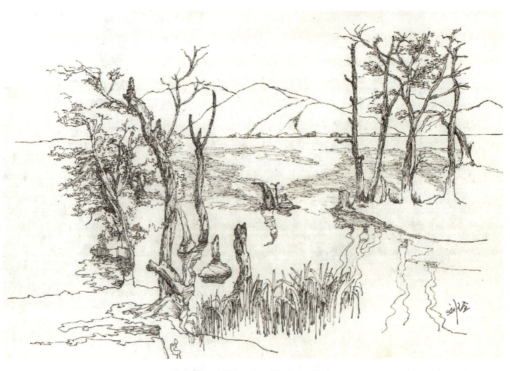

图3-54 手绘水景（五） 刘佺

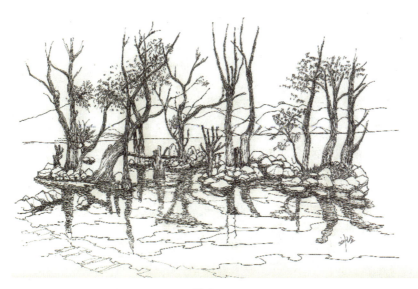

图3-55　手绘水景（六）　刘佺

画云的技法主要有勾勒法、留白法、透叠法等以下几种，如图3-56～图3-57所示。

勾勒法：用笔与画水差不多，只是造型遵循云的团状、片状关系，表现云头、云背、云尾等结构。

留白法：在画高山、峡谷、大江、高楼建筑、乡村古镇在湿度大的季节时，浓雾薄云穿插其中，以留白的形式表现最为合适，这是采用反衬手法以达到最佳的艺术效果。

透叠法：表现薄云遮挡山体、村落、建筑、树林等风景，时隐时现，采用反衬法，降低被遮挡部分的清晰度、黑白灰度，以达到表现薄云的效果。

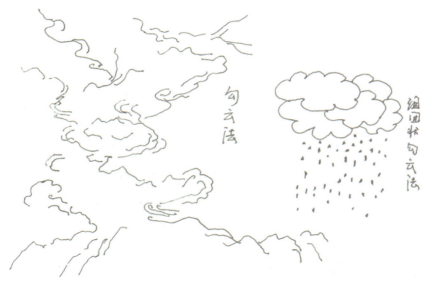

图3-56　云的画法（一）　傅嘉芹

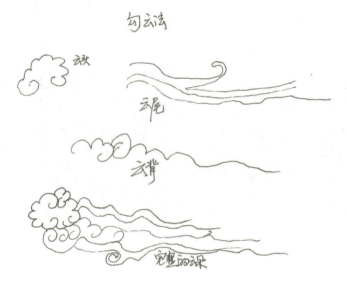

图3-57 云的画法（二） 刘佺

3.5 各式建筑及民居的画法

　　建筑的描绘首先要提前观察、设定合适的角度与构图、分析建筑的形体结构，内在各部分的组合方式，采用线描画法、明暗式画法、综合式画法。熟悉基本的透视技法，折算好建筑各个部分的比例，建筑的框架、屋顶、抬梁、墙面、台阶、主建筑与附属建筑的关系，建筑群体的布局。线条的风格应多样化运用，平直、曲折、随性、谨严，如图3-58～图3-59所示。

图3-58 建筑屋顶手绘 傅嘉芹

图3-59 建筑手绘 肖燕

3.6 景观元素及生态小景画法

 小场景的风景写生，选取内容要精练，主题明确，形式感强，如古镇一角、名山大川的古建筑群落、经典精致的风景小场景。在观察之后，设定合适的构图，构思画面的主要结构，不拘泥于琐碎细节，小草图的初步推敲设计主要解决画面各要素的搭配组合。

 正式着手绘制：初步的画面分割、粗略的主体造型绘制、画面深入绘制、画面局部反复调整、画面的收尾完成。

示范案例

1. 景观元素手绘表现之一——园凳

 园凳一般设置在树荫下及道路的边缘，提供人们游园休息的地方。园凳的样式和材料多种多样，有木凳、石凳、铁艺凳、陶瓷凳、竹凳等，如图3-60～图3-63所示。

图3-60 铁艺凳手绘表现 傅嘉芹

图3-61 石凳手绘表现 刘伫

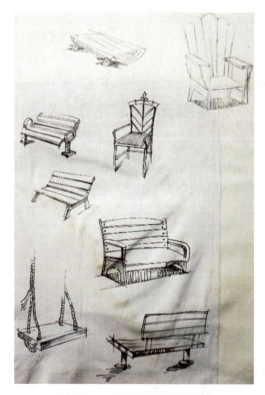

图3-62 木凳手绘表现 傅嘉芹

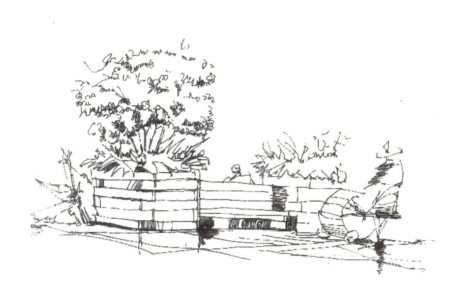

图3-63　园凳手绘表现　傅嘉芹

2. 景观元素手绘表现之二——园灯

　　园灯主要用于照明，增强夜景效果。园灯一般由灯头、灯杆、灯座三部分组成，灯头有单头和多头之分。灯柱多采用不锈钢、铸铁管等材料制成，如图3-64 至~图3-66 所示。

图3-64　园灯手绘表现（一）　刘佺

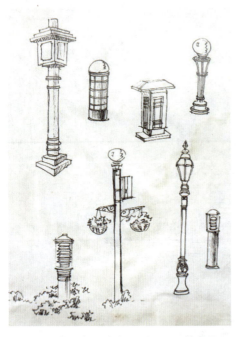

图3-65　园灯手绘表现（二）　傅嘉芹

图3-66　园灯手绘表现（三）　刘佺

3. 景观元素手绘表现之三——道路铺设

景观中的道路铺设能使园林连贯通畅，引导交通及规划游览线路。园路一般分为主要道路、次要道路和休闲小径，如图3-67～图3-69所示。

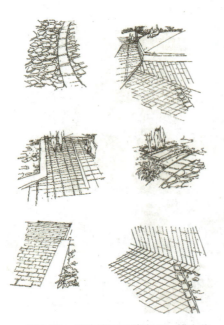

图3-67　道路铺设手绘表现　傅嘉芹

图3-68　道路手绘表现（一）　傅嘉芹

设计性风景写生的常见各元素造型分解图技法　第3章

图3-69　道路手绘表现（二）　刘佺

4. 景观元素手绘表现之四——廊架

廊架是景观园林中的景点之一，材料主要有木材、混凝土等，通常与藤蔓植物花卉结合，营造出生机勃勃的氛围，如图 3-70～图 3-73 所示。

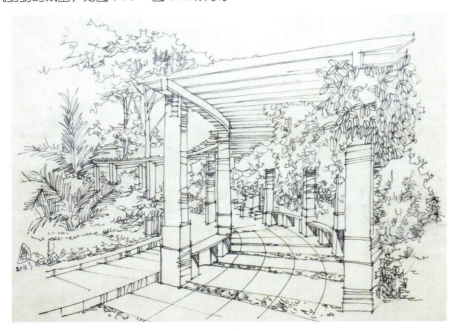

图3-70　廊架手绘表现（一）　傅嘉芹

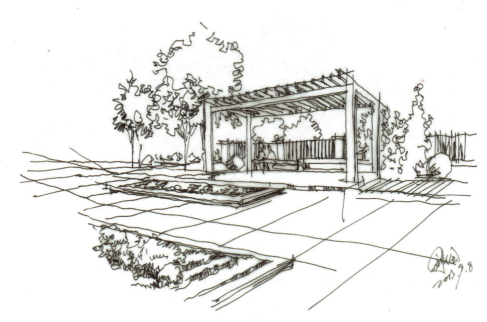

图3-71 廊架手绘表现（二） 刘佺

图3-72 廊架手绘表现（三） 刘佺

第3章 设计性风景写生的常见各元素造型分解图技法

图3-73 廊架手绘表现（四） 刘佺

5. 景观元素手绘表现之五——亭子

景观中的亭子是为游览者提供休息的场所，有遮风避雨的功能。亭子造型优美，样式多样。

阳光亭子步骤一：首先在画面上确定亭子为主体表现物象，按一定比例的透视结构画出，然后参照亭子画出其周边的道路及植物，如图3-74所示。

图3-74 阳光亭子步骤一 傅嘉芹 刘佺

阳光亭子步骤二：进一步对画面的细节进行刻画，注意亭子、植物之间的前后空间调整、用

线的线性及疏密关系处理，突出主体，完善画面，如图 3-75 所示。

图3-75　阳光亭子步骤二　傅嘉芹　刘佺

亭子手绘表现如图 3-76 ~ 3-84 所示。

图3-76　亭子手绘表现（一）　刘佺

设计性风景写生的常见各元素造型分解图技法 第3章

图3-77 亭子手绘表现(二) 傅嘉芹 刘佺

图3-78 亭子手绘表现(三) 傅嘉芹

风景写生——创意设计&案例

图3-79 亭子手绘表现（四） 傅嘉芹

图3-80 望丛祠写生（五） 傅嘉芹

72

第3章 设计性风景写生的常见各元素造型分解图技法

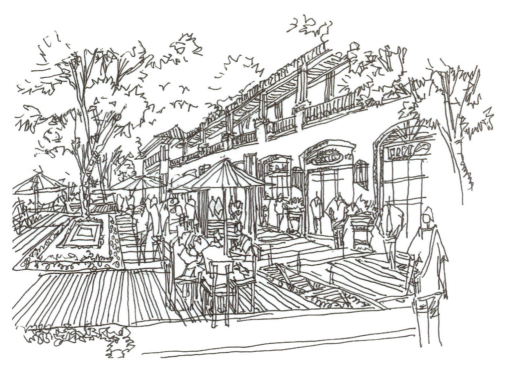

图3-81　手绘表现（一）　刘佺

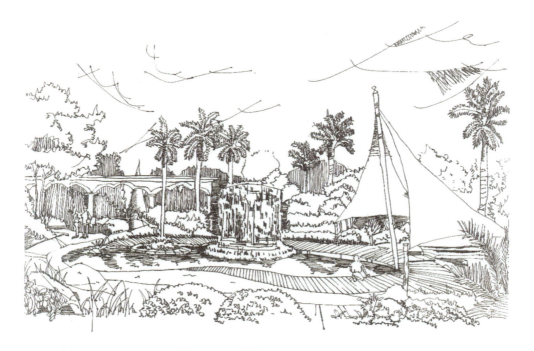

图3-82　手绘表现（二）　傅嘉芹

73

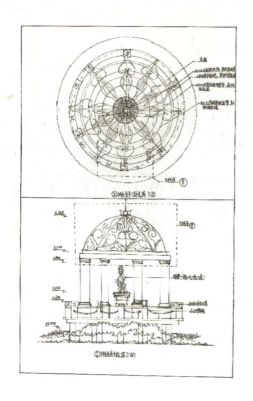
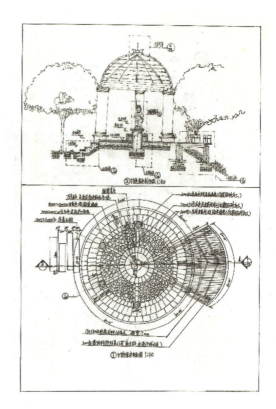

图3-83 圆亭平面图、剖面图(一) 傅嘉芹 刘佺　图3-84 圆亭平面图、剖面图(二) 傅嘉芹 刘佺

3.7 公共空间及设施画法

公共空间主要有博物馆、艺术馆、体育馆、电影院、会场、学校、公园等建筑群落,也包含附属的自然环境,如图3-85~图3-93所示。

对大空间的绘制,首先要了解透视的基本原理,熟练运用焦点透视、成角透视的法则,对中国画的移动视点(散点透视)的技法也要能灵活运用。

针对性地选取建筑群落的整体或者局部空间、具体设施进行写生描绘。技法流程:草稿的设计推敲、概括性地初步描绘、主体空间建筑的绘制、各个部分的深入分析刻画、整体与局部的对比调整、局部的细节刻画、收尾调整,最后完成。

景观空间场景的作画步骤如下。

(1)选好角度后,先确定灭点,再画出视平线。

(2)画出主要建筑的位置,一切需遵循透视原理,不可随意绘制。

(3)用透视求出园林小品的位置后,画出基本设计形态、特色和材质。有经验的设计师会在这时开始用美感去指导画面深入绘制,一般可以由左往右、由前往后画。注意植物的组合对于景观空间的衬托,通常用开合、聚散、均衡、收放、节奏、韵律等要求来审视画面效果。

设计性风景写生的常见各元素造型分解图技法 第3章

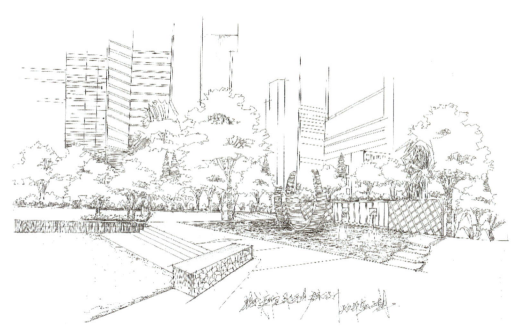

图3-85 手绘公共空间（一） 傅嘉芹

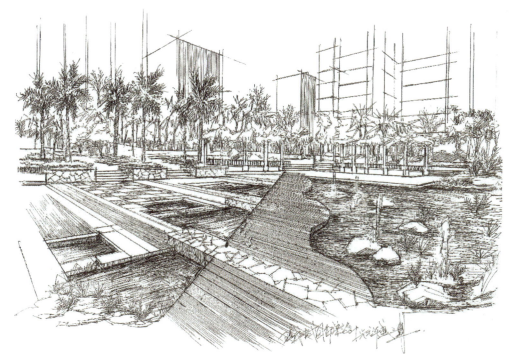

图3-86 手绘公共空间（二） 傅嘉芹 刘佺

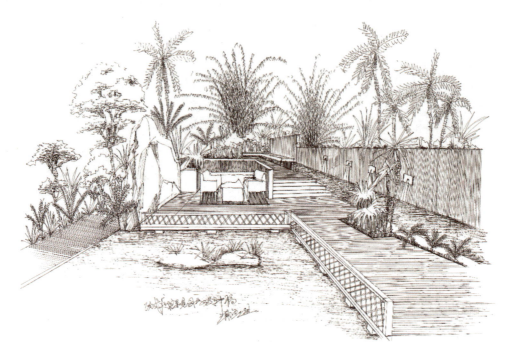

图3-87　手绘公共空间（三）　傅嘉芹　刘佺

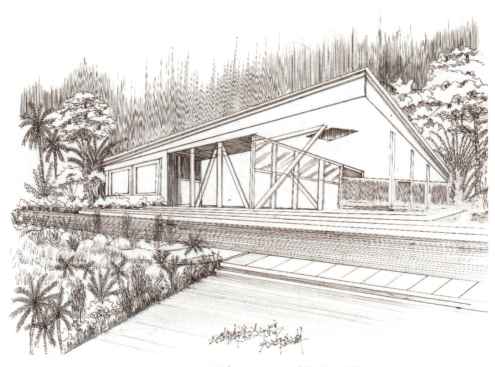

图3-88　手绘公共空间（四）　傅嘉芹　刘佺

图3-89 手绘公共空间（五） 刘佺

图3-90 手绘公共空间（六） 傅嘉芹

风景写生——创意设计&案例

图3-91　手绘公共空间（七）　傅嘉芹

图3-92　手绘公共空间（八）　傅嘉芹

图3-93　手绘公共空间（九）　傅嘉芹

3.8 点景（人、交通工具）等画法

点景可以增加画面的生活气息，更重要的是点景与主体画面通过大小的强烈反差对比，使画面的空间效果更加真实，场景空间感、空间深广度更好，具备更好的艺术感染力。

远景的人、动物、交通工具、建筑只能概括性地画出主要的动态、简约的结构造型，要选择在合理的空间位置分布这些点景元素，如图 3-94 ~ 图 3-98 所示。

刻画人物的简要步骤如下。

（1）用铅笔将人的高度确定好，大体画出外轮廓。

（2）画出头部形体特征，再以头长为单位依次往下画。

（3）同时注意手部表现，刻画人物时不但可以点景，还可以活跃画面的气氛。

刻画交通工具（摩托）的简要步骤如下（见图 3-99 ~ 图 3-102）。

（1）将所要表现的车辆用铅笔确定好大体外轮廓。

（2）用勾线笔先从局部勾画前面的主体物象，再逐一画出整个车身。

（3）进一步勾画后面的车辆及环境，形成完整的画面。

图3-94 人物写生（一） 傅嘉芹 刘佺

图3-95 人物写生（二） 傅嘉芹 刘佺

图3-96 人物写生（三） 傅嘉芹

图3-97 人物写生（四） 傅嘉芹 刘佺

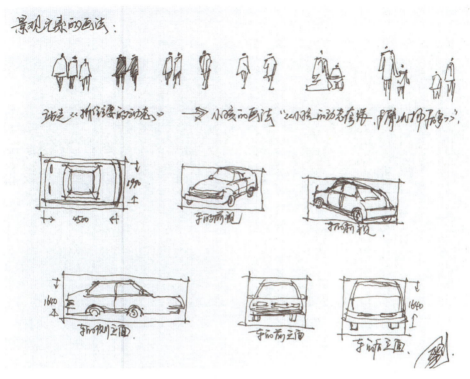

图3-98 车辆的写生 傅嘉芹 刘佺

图3-99 实景图片

图3-100　摩托写生步骤一　傅嘉芹

图3-101　摩托写生步骤二　傅嘉芹

图3-102　摩托写生步骤三　傅嘉芹

汽车手绘表现可以从不同的角度进行写生描绘，注意其形态特征及结构关系，如图3-103所示。

设计性风景写生的常见各元素造型分解图技法　第3章

图3-103　汽车手绘表现　傅嘉芹　刘佺

设计性风景写生各个组成要素进行示范性的技法归纳。

1. 设计性风景写生组成要素的塑造方法的规律是什么？它的技法特征是什么？
2. 针对树石、云水、建筑、人物、小景进行实物参照写生训练，绘制不少于15幅A4写生作品。

户外选择性的风景元素训练。

第 4 章
设计性风景写生效果图类别与流程

教学性质及目的：

通过系统的绘画语言体系的方法训练，使学生熟练掌握技法多样的风景写生技法语言。

教学任务及要求：

通过风景写生的技法实践，掌握单色、淡彩、重彩的风景写生的代表性基本技法。

教学内容及方法：

本章重点讲授风景写生三大技法体系的特质要点、相互的关联，示范指导学生。每位学生至少要掌握三种不同的表现技法。

教学计划：

在课堂与实地写生中对单色、淡彩、重彩的风景写生技法各自选取一两种代表技法进行示范讲授。

作业要求：

要求学生完成单色、淡彩、重彩三种风景写生技法表现各两张。规格：四开至八开。

案例分析：

图4-19小景写生、图4-33李白戏院水彩设计稿、图4-68水粉风景分别代表设计性风景写生的单色表现、淡彩表现、重彩表现。有各自完善的技法表现体系。

4.1 单色的表述体系

以线为主的描绘表现形式(线性)，体现线条的力度与速度

1. 徒手线稿训练 (线稿是骨架)

以线为主的速写为线描，以线为主的设计稿为线稿。从最基础的徒手硬笔线条开始，待能较为熟练地绘制各种线条后，再选择较为合适的范本进行临摹练习。线的练习是快速表现的基础，线也是造型艺术中最重要的元素之一，看似简单，其实千变万化。快速表现主要强调线的美感。线条变化包括线的快慢、虚实、轻重、曲直等。线条要画出美感，要有气势、有生命力，要做到这几点并不容易，要进行大量的练习。在教学过程中要求学生先学会画线，再画几何形体。有些初学者开始练习时画得非常小心，怕线画不直。快速表现要求的"直"，是感觉和视觉上的"直"、是力度的直，甚至可以在曲中求"直"，最终达到视觉上的平衡就可以了。

线是造型的基础，也是重要的造型元素。线条的刚柔可表达物体的软硬；疏密可表达物体的

层次；曲直可表达物体的动静；虚实可表达物体的远近。

掌握线稿的基本规律和表现力。用线界定画的结构是高度概括的抽象。

线稿是手绘设计的基石，而透视则是线稿的骨架。绘制线稿一定要准确地把握空间的透视关系。同时，通过写生与默写提高技能，将绘画与专业设计结合。

2. 硬笔排线

中国古代绘画创造了线的"十八描"，书法是描写不同质感、量感而归纳的线的表现体系，其表现力丰富、刻画能力强。

线条是手绘最基本的表现手法，最富生命力和表现力。通过线条的曲直表达物体的动静，以线条的虚实表达远近空间，用不同的曲直、粗细线条传达不同的情感等，如图4-1～图4-5所示。

（1）线条的变化取决于线条的运笔。

如粗细、快慢、软硬、虚实、刚柔、疏密、长短、曲直、方圆、浓淡、干湿等变化。

（2）各种线条的排列与组合产生不同的表现效果。

叠加的方向、曲直长短、疏密不同、穿插，给人以丰富的视觉效果。

线条可前疏后密，也可前密后疏。

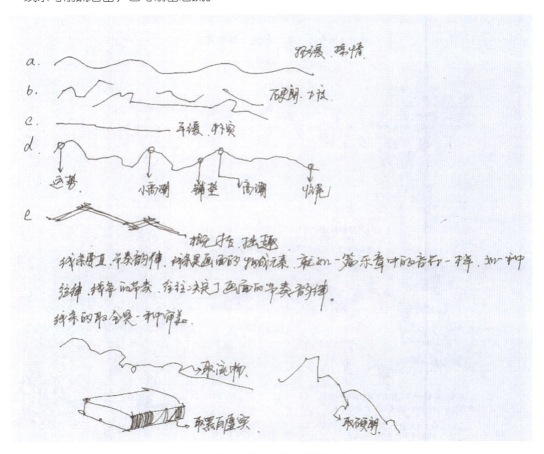

图4-1　线条表现　傅嘉芹

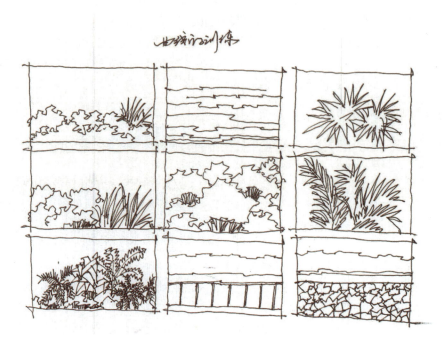

图4-2 曲线表现 傅嘉芹

图4-3 直线条练习 傅嘉芹

图4-4 曲线、抖线练习 傅嘉芹

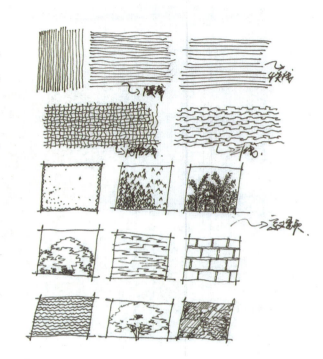

图4-5　线条练习　刘佺

3. 各种线条练习

先练水平垂直线，再练斜线曲线，最后练椭圆正圆、几何形透视。

（1）抖线、拉线、划线、碎线练习（见图4-6～图4-7）。

抖线是手绘线稿中最常用、最基础的线条，为小波纹状，自然抖动的平缓直线。

拉线是按习惯的顺手方向快速排列画直线的方法。

划线与拉线类似，可从需要的任何方向快速地运笔画线。

碎线是指曲折连贯、较随性的线条，常常用于表现乔木、灌木、藤木等植物的轮廓及枝叶。

注意：线条练习的起笔、运笔、收笔(节奏控制、线条流畅、一气呵成)。

用笔的姿势，手臂带动手腕运动，线条肯定自信，手法纯熟，适当交叉强调结构结节，显得结实。

（2）叠加的线条（见图4-8）。

（3）线条的退晕渐变（见图4-8）。

（4）线条的质感表现（见图4-9）。

（5）几何形体训练（见图4-10）。

（6）有形线条排列练习（见图4-11～图4-14）。

排线要领如下。

（1）从兴趣点主体入手。

（2）线条要准确、流畅、肯定利落，忌来回重复叠加线条。

（3）虚实线相结合，辅助线、透视线按结构线走。

（4）金边、银角、草肚皮。

练习了各种线的画法，了解了利用透视原理后用横线、竖线、斜线画几何形。所有景物的外形轮廓都是可以简单地概括为几何形的穿插。

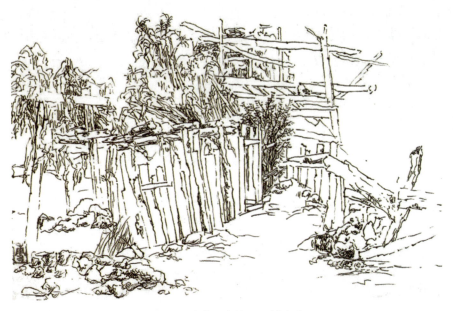

图4-6　碎线写生练习　傅嘉芹

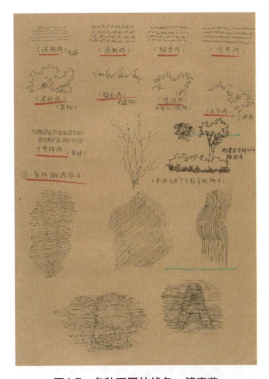

图4-7　各种不同的线条　傅嘉芹

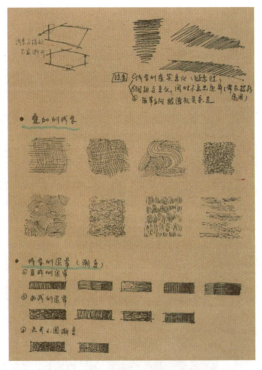

图4-8　线条的叠加与渐变　傅嘉芹

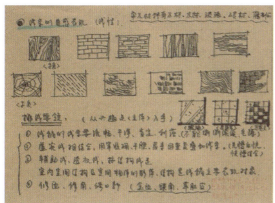

图4-9 线条的质感表现 傅嘉芹　　　　　图4-10 几何体线条训练 傅嘉芹

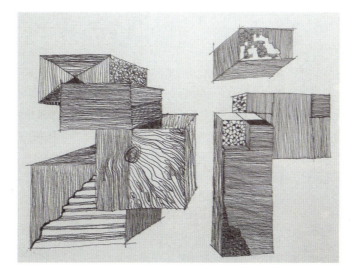

图4-11 有形线条排列练习（一） （指导老师傅嘉芹 学生张婷婷）

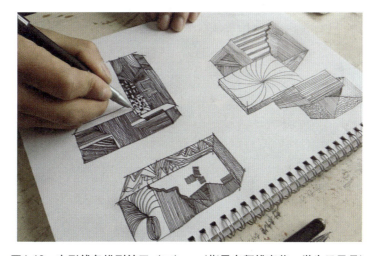

图4-12 有形线条排列练习（二） （指导老师傅嘉芹 学生云星月）

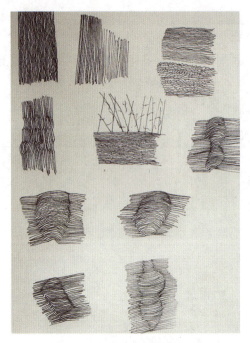

图4-13 有形线条排列练习（三）
（指导老师傅嘉芹 学生朱海琳）

图4-14 有形线条排列练习（四）
（指导老师傅嘉芹 学生云星月）

在平面性绘画中，东西方画家对线有不同的理解和运用方法。中国画家全凭线条表现物体的关系、层次。西方画家在线条的变化上没有中国画家丰富，但是他们在使用线条造型上有其独到之处。他们善于用线条来组织画面关系，并通过改变对象的自然形态，形成独特的平面装饰效果，如图4-15所示。

线条表现物体光影关系：根据光源确定物体的受光面（亮部）、背光面（暗部）、中间灰色面及投影。通过线条的渐变表现物体的虚实关系，一般加重物体投影的交界面，如图4-16所示。

4. 以面为主的描绘表现形式

以明暗、黑白灰为主的表现形式。以面为主，不同质感、固有色、空间距离，黑白对比不同处理好受光面、背光面，如图4-17、图4-18所示。

5. 线面结合的描绘表现形式

以线条与明暗调子相结合的表现形式，也是我们风景写生中应用较多的一种技法，如图4-19～图4-21所示。

图4-15 平面物体线条的表现 刘佺

图4-16　用线条表现物体光影　傅嘉芹

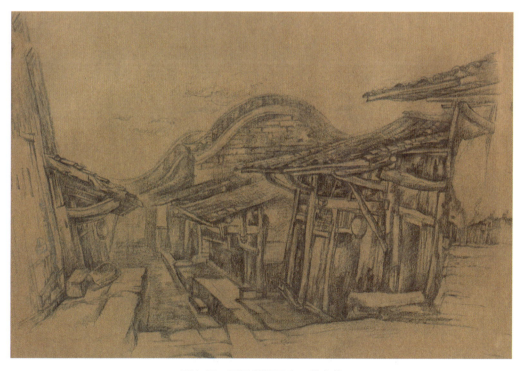

图4-17　风景炭笔写生　傅嘉芹

风景写生——创意设计&案例

图4-18　静物中性笔写生　傅嘉芹

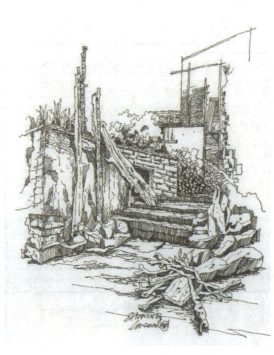

图4-19　小景写生（一）　刘佺

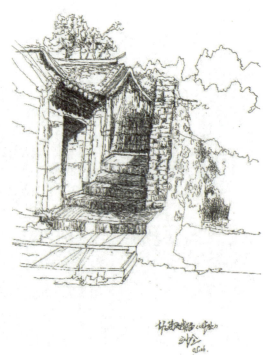

图4-20　小景写生（二）　刘佺

第4章 设计性风景写生效果图类别与流程

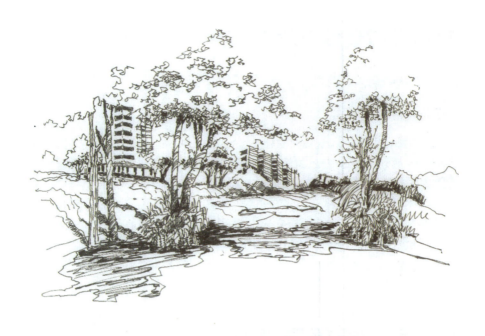

图4-21　小景写生（三）　傅嘉芹

4.2 淡彩的表述体系

4.2.1 水彩

　　水彩具有透明性好，色彩淡雅细腻，色调明快的特点。水彩技法着色一般由浅到深，亮部和高光需预先留出，绘制时要注意笔端含水量的控制。水分太多，会使画面水迹斑驳，色彩混乱；水分太少，色彩枯涩，透明感降低，影响画面清晰、明快的感觉。

　　此外，画笔笔触的体现也是丰富画面的关键。运用提、按、拖、扫、摆、点等多种手法，可使画面笔触效果趣味横生。渲染是水彩表现的基本技法，还包括以下技法。

1. 平涂法

　　调配同种颜色的水彩颜料，大面积均匀着色的技法。要点：注意水分的控制，运笔速度快慢一致，用力均匀。

2. 叠加法

　　在平涂的基础上按照明暗光影的变化规律，重叠不同种类色彩的技法。要点：水彩的叠加要待前一遍颜色干透再叠加上去。

3. 退晕法

通过在水彩颜料调配时对水分的控制，达到色彩渐变效果的技法。要点：体现出色彩的渐变层次，不留下明显的笔痕。

4. 撞色法

水彩的重要技法。两种以上不同的色块通过画笔湿画法与作画程序巧妙地衔接起来，色彩间产生碰撞形成自然过渡的效果，从而产生斑驳、厚重、丰富灵动的效果。

绘制方法：绘制时要充分发挥水彩透明、淡雅的特点，使画面润泽而有生气。上色水彩画在上色作图过程中必须注意控制好物体的边界线，不能让颜色出界，以免影响形体结构。留白的地方先计划好，按照由浅入深、由薄到厚的方法流程上色，先湿画后干画，先虚后实，始终保持画面的整洁。色彩重叠的次数不宜过多，否则色彩将失去透明感和润泽感而变得模糊不清，甚至脏乱。水彩需把握水的分量，通过水的多少来表现画面的干湿浓淡，注意前后层次的区分，晕染的层次，有些地方需一气呵成，有些地方需进一步细化。水彩的色彩明快清爽，薄透而飘逸，如图 4-22 ~ 图 4-34 所示。

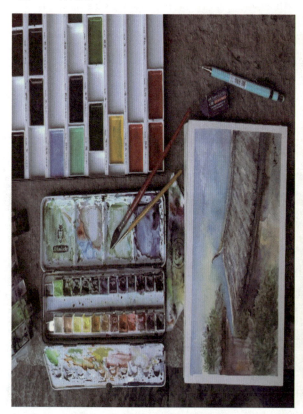

图4-22　水彩现场写生（一）

图4-23　水彩现场写生（二）

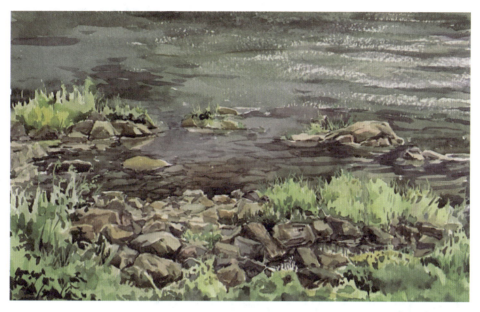

图4-24　水彩写生（一）　周涛

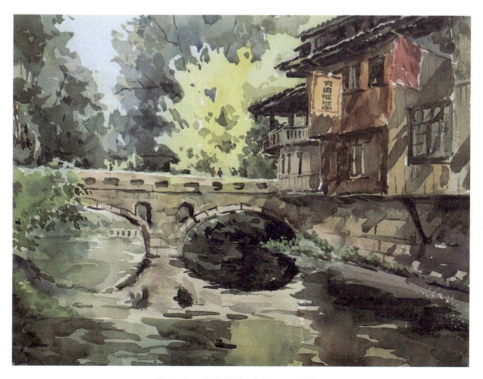

图4-25　水彩写生（二）　周涛

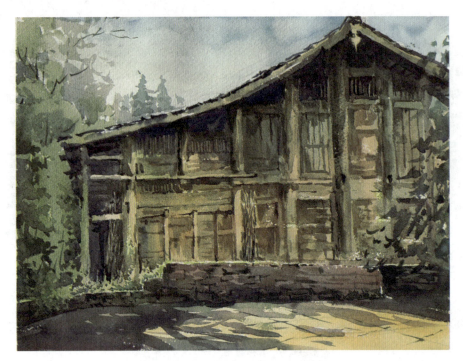

图4-26　水彩写生（三）　周涛

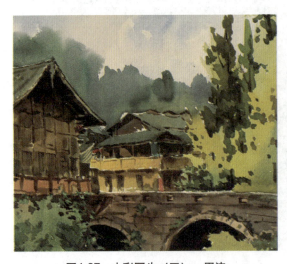

图4-27　水彩写生（四）　周涛

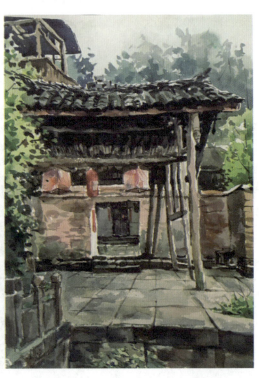

图4-28　水彩写生（五）　周涛

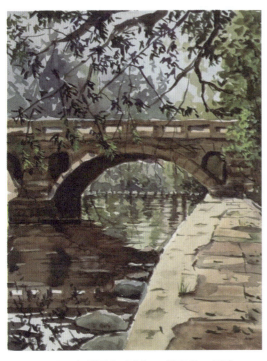
图4-29　水彩写生（六）　傅嘉芹　周涛

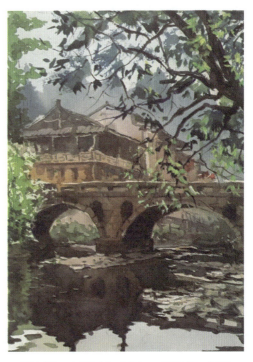
图4-30　水彩写生（七）　傅嘉芹　周涛

图4-31　水彩钢管厂景观　周涛

图4-32　景观雕塑水彩设计稿　周涛

图4-33　李白戏院水彩设计稿　周涛

图4-34 景观水彩设计稿 周涛

4.2.2 马克笔

1. 马克笔的特性

马克笔技法能快速、简便地表现设计意图。马克笔绘画是在钢笔线条技法的基础上,进一步研究线条的组合、线条与色彩配置规律的绘画。

马克笔的种类主要有水溶性马克笔、油性马克笔和酒精性马克笔三种。它的笔尖可画细线,斜画可画粗线,类似美工笔用法。通过线,面结合可达到理想的绘画效果。

油性马克笔有四大特点:①硬;②洇;③色彩可预知性;④可重复叠色。

(1)硬:不仅是马克笔的笔尖硬,它的笔触也很硬的。马克笔笔尖为宽扁的斜面。利用这些特点,我们可以画出很多不同的效果。比如,用斜面上色,可画出较宽的面;用笔尖转动上色,可获得丰富点的效果;用笔根部上色,可得到较细的线条。

(2)洇:油性马克笔的溶剂为酒精性溶液,极易渗透到纸里。若笔在纸面上停留时间稍长便会洇开一片,并且按笔的力度大,会加重阴湿的效果和色彩的明度。而加快运笔的速度,会得到色彩由深到浅的渐变效果。利用这一特性,我们可以表现物体光影的变化。

(3)色彩可预知性:无论何时使用,马克笔的色泽总会不变,所以当我们通过实验获得较满意的色彩效果时,就可以记下马克笔的型号,以备下次遇到类似问题时使用。

(4)可重复叠色:马克笔虽不能像水彩那样混合调色,但可在纸面上反复叠色,我们可以通过有限的型号色彩的反复叠加,来获得较理想的丰富的视觉效果。

2. 马克笔质感的表现

效果图中质感的表现富有视觉冲击力的场景效果图，实际是由各种材质和配景来丰富和点缀的，只有将它们刻画得准确到位，才能达到理想的画面效果，以便使创建的环境完美和谐，从而再现场景空间的艺术效果，如图 4-35、图 4-36 所示。

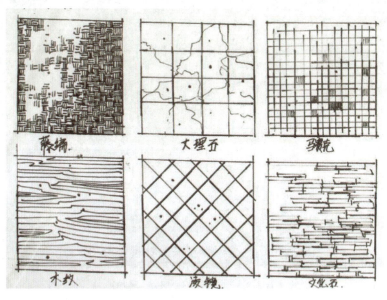

图4-35　材质表现

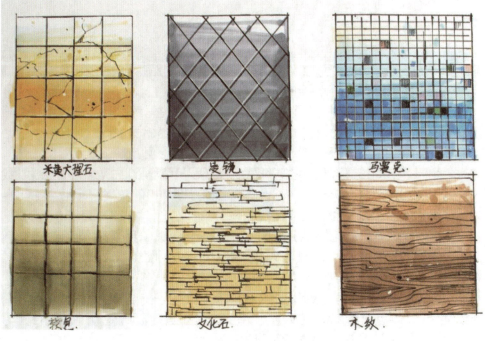

图4-36　马克笔材质表现

1)木材及其表现

木材装饰包括原木和仿木质装饰,有亲和力,加工简单方便。由于肌理不同,木材种类也是多样的(见图4-37)。

图4-37 马克笔材质表现 傅嘉芹

比如,黑胡桃同类的木材色泽和纹理也不尽相同,有的是黑褐色,木纹呈波浪卷曲;有的如虎纹,色泽鲜明。具体作画时,应注意木材色泽和纹理特性,以提高画面真实感,不能仅以墨线表现,还要以点绘或勾线的方式区分。

2)玻璃及其表现

装饰中玻璃幕墙、玻璃砖、白玻璃和镜面玻璃等,有特有的视觉装饰效果,不仅透明,而且对周围有映照。画面要表现透过玻璃看到的物体,还要画些疏密得当的投影线条表示玻璃的平滑与硬朗。

3)金属与不锈钢表现

不锈钢、钛金、铜板、铝板等金属装饰在现代装饰设计中应用甚广,它们能丰富材料视觉效果,烘托室内时尚气氛,满足现代社会空间的不同功能需求。创作时要注意金属的镜面反射,以点绘和勾线等方法表现高光、投影与光泽。

4)织物及其表现

织物有着缤纷的色彩,在具体装饰中运用,可使空间丰富多彩。地毯、窗帘、桌布、沙发等,柔软的质地、明快的色彩,使室内氛围亲切、自然。画面可运用轻松、活泼的笔触表现柔软的质感,与其他硬材质形成视觉对比。

5)石材的表现

石材一般分为光滑和粗糙的石材,一般需要化零为整,从整体出发,对细部的刻画需注意明暗主次虚实对比,强调反光、冷暖关系。一般暖色调多应用于亮面,暗面一般应用冷色调。注意

强调石块之间的穿插关系，用粗线强调起伏。

6) 植物上色表现

植物包括乔木、灌木、地被等，马克笔表现需要大胆、概括，理解乔木的结构。在此基础上，可以画一些精致的植物，把植物树冠、树干画精致些，笔触灵活多变。

7) 水的表现

水为液态，它要靠其他材料；如石头、水池来限定它，水分动水和静水，动水一般有流水、瀑布、跌水、喷泉等；静水有湖泊、水池等。水的表现需与天空的颜色相结合，用笔干净利落，注意周围植被、建筑的倒影，注意反光留白。

3. 马克笔上色表现

设计者在主观上促使笔在纸上做有目的的运动，所留下的轨迹即笔触。手绘效果图的笔触安排看似容易，要达到一定的绘画高度却很难。要经过长期的磨炼和积累，才能做到游刃有余。针对物体画的笔触，马克笔排列不必太拘谨，要注意用笔的统一性。

4. 马克笔绘制方法与步骤

第一步：黑白线稿绘制。线稿一般应为 A3 纸大小，直接用签字笔起稿。物象与透视的关系应准确，落笔与行笔也要做到准确无误。线稿完成后复印两份备用，注意保留原稿，如图 4-38 和图 4-39 所示。

图4-38　写生线稿

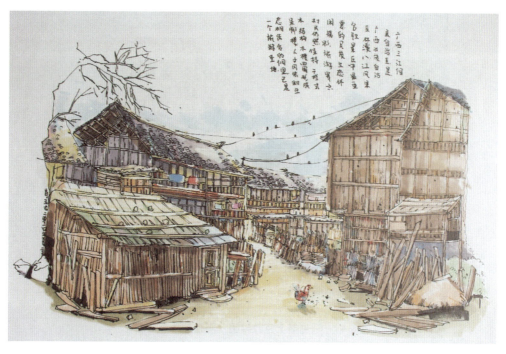

图4-39 马克笔上色效果图 肖玉龙

第二步：马克笔上色。用马克笔从浅色画起，集中表现画面主体，逐渐展开。注意体积感与光感的表现，画面深入刻画中对环境色彩的把控，如图4-40、图4-41所示。

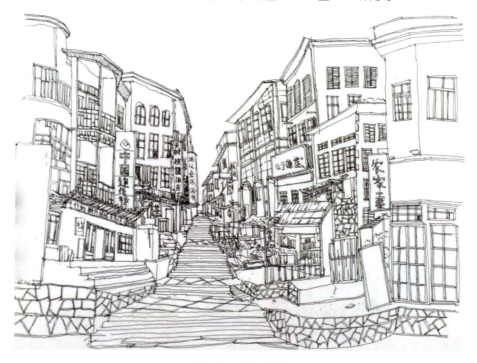

图4-40 写生线稿

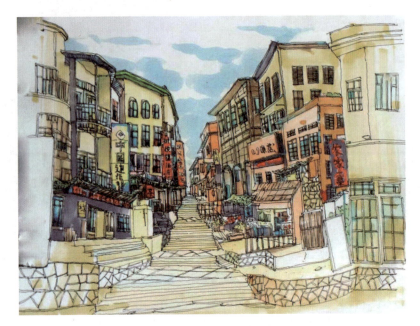

图4-41 马克笔上色效果图 傅嘉芹 肖玉龙

5. 效果图上色注意事项（见图4-42～图4-51）

（1）马克笔绘画步骤与水彩相似。上色先对画面作整体的色调关系由浅入深，通常在物体投影、暗部、转折、反光地方用相对应的固有色中较浅的颜色表达，固有色为深灰色时相对应的浅灰色要选择不同的色相。物体的暗部可以直接使用灰色，也可以选择更深的颜色来塑造，但饱和度要弱于固有色。

图4-42 马克笔植物表现 肖玉龙

图4-43　马克笔树木写生　傅嘉芹

图4-44　马克笔古镇写生（一）　王有川

图4-45　马克笔古镇写生（二）　王有川

风景写生——创意设计&案例

图4-46 马克笔上色效果图（一） 傅嘉芹 肖玉龙

图4-47 马克笔上色效果图（二） 肖玉龙

图4-48　马克笔上色效果图（三）　肖玉龙

图4-49　学生李金润写生练习（一）　指导教师傅嘉芹

图4-50　学生李金润写生练习（二）　指导教师傅嘉芹

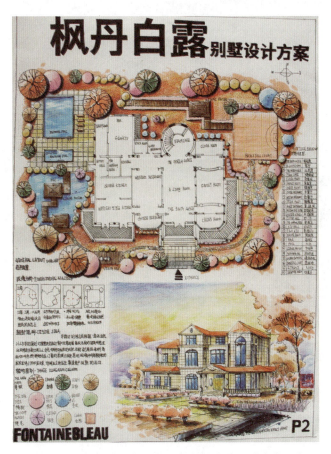

图4-51　别墅设计方案　指导教师傅嘉芹　学生肖玉龙

（2）按照透视来运笔，同时注意留白，保留第一遍颜色，使画面更丰富。

（3）马克笔上色以爽快干净为宜，不要反复地涂抹，一般上色不可超过四层，若层次较多，色彩会变脏，失去马克笔应有的靓丽爽快的神采。

（4）下笔利落果断，不犹犹豫豫。起笔收笔不要在纸面上停留时间过长，形成墨点。

4.2.3 计算机上色

传统的手绘技法，全部是由徒手完成的。由于时代的发展和科技的进步，计算机广泛应用于设计领域。手绘与计算机的综合表现技法应运而生，深受年轻一代人的喜爱。对于绘画基础差、设计意识不强的学生，通过对计算机熟练操作也能画出效果较好的设计图纸和画稿。计算机可以方便任意涂改、随时增删图纸，很快就能得到较好的整体效果（见图 4-52 ~ 图 4-60 所示）。

计算机线稿上色的方法与步骤如下。

第一步：将手绘的黑白线稿进行扫描，分辨率不得低于 200DP1，在 Photoshop 中打开需要上色的线稿图片，将线稿分辨率提高，用调色阶或对比度等方法去除杂点和不必要的灰色，如图 4-52 所示。

图4-52　第一步　需上色的线稿图片

第二步：将线稿图层解锁，设置为原稿、第一步底稿，新建多个图层，分别为亮色稿一步、中色稿二步、深色稿三步等。要在这些图层中用画笔工具铺上大致的颜色："编辑—填充"，也可以使用快捷键。在此图层弹出的小窗口中选择你所要涂的颜色，注意用笔方向，并适当留出高光点："白"（见图 4-53）。

风景写生——创意设计&案例

图4-53　第二步　上色的线稿图片

第三步：在此图层中使用"画笔"工具继续深入、增加一些细节。前期步骤亮色稿、中色稿、深色稿。选择—修改—扩展，扩展选区"亮、中、深"系列，目的是使选区中要填色的地方不会被边缘区域漏掉，突出画面前后关系立体感，如图 4-54 所示。

图4-54　第三步　上色的线稿图片

第四步：新建透明图层，命名为："节点"。例如："石头""植物"等明暗交界线的处理，前后关系的变化，让画面层次更突出，如图 4-55 所示。

112

设计性风景写生效果图类别与流程 第4章

图4-55　第四步　上色的线稿图片

第五步：上色完成，需要注意的是体现前后整体关系。例如："远景"与"近景"关系的调节、"天空"与"地面"的关系，如图4-56所示。

图4-56　第五步　上色的线稿图片

第六步：线稿图层与色稿图层完成后，合成所有图层。在新建图层中，处理光线差距、焦点"聚点"，如图4-57所示。

113

图4-57 第六步 上色的线稿图片

第七步：Photoshop 图层整体合成后，调整色稿的"色相""饱和度""明暗"，调整分辨率，将模式改为 RGB 模式，再次用调整色阶或对比度等方法去除杂点和不要的灰色。Photoshop 绘制线稿效果图必须建立在有一定徒手表现的基础上才能更好地完成它，如图 4-58 所示。

图4-58 计算机线稿上色（一） 傅嘉芹 刘佺

图4-59　计算机线稿上色（二）　肖玉龙

图4-60　计算机线稿上色（三）　肖玉龙

4.2.4 浅绛

浅绛是指国画山水体系中一种自宋元以来传承下来的淡雅绘画方式，现也可以借鉴到设计性风景写生中，可采用国画颜料、水彩颜料等透明色彩。毛笔绘制、钢笔淡彩绘制都可以进行浅绛绘制，采用单纯的墨色进行主体结构的绘制，适度的赭色、棕色做底色骨架，蓝绿色绘制植被。绘画材料：国画颜料、水彩颜料、毛笔、狼毫排笔、水彩纸、皮纸、麻纸等，如图4-61～图4-64所示。

图4-61　黄山迎客松　傅嘉芹　杨勇

图4-62　风景浅绛写生（一）　傅嘉芹

图4-63　风景浅绛写生（二）　傅嘉芹

图4-64　浅绛古堰　胡真来

浅绛山水绘制具体步骤如下。
（1）软铅打草稿。
（2）绘制基本墨色结构。
（3）深入调整墨色主体结构。
（4）用赭色、棕色塑造主体。
（5）用蓝绿色绘制植被。
（6）后期局部其他点睛色彩的绘制，整体收拾调整。

4.2.5 色粉笔

色粉笔是色粉、树脂、水合成的条状色笔，是画家、雕塑家习作和创作草图经常使用的画具，如达·芬奇、荷尔拜因、德加这些绘画大师都大量运用色粉笔。在西方绘画史里，色粉笔画是独立的大画种，门采尔、雷诺阿、德加等都创作了大量的色粉笔画。色粉笔和铅笔一样方便，色彩稳定性好，因是矿物质类颜料制作，具备油画的厚重、水彩画的灵动，但色粉笔不能直接调和色彩，只能通过丰富的色粉彩种类、色块的衔接、色彩的重叠来完成色彩。重要的调和色彩的技巧是采用布擦笔、纸擦笔在画面上直接调和色彩，也有用手指进行局部的色彩调和。通过笔头的立卧，来控制线条、块面、轻重、虚实。画纸一般采用有一定粗糙度的纸张，这样色粉笔的色彩才能很好地附着，如图4-65～图4-67所示。

图4-65　色粉写生现场　　　图4-66　写生实景　　　图4-67　色粉古镇写生　傅嘉芹

绘画材料：布、纸做成的布擦笔、纸擦笔、定画液、有粗糙度的绘画纸、色粉笔。

主要技法有：勾勒、平涂、点彩、揉色。揉色法是色粉笔绘画技法特殊的技法体系，需要多加练习才能熟练掌握。

4.3 重彩的表述体系

1. 水粉

水粉色彩饱和、浑厚，绘制便捷，表现力强，明暗层次丰富，且能层层覆盖，便于修改，能深入地塑造空间形象，逼真地表现对象，获得理想的画面效果。水粉薄涂有轻快透明的效果，调色时要加入较多的水分，颜料稀薄，宜表现远景和暗景，如图4-68～图4-71所示。

基本技法如下。

（1）平涂法：调色饱和，从上到下或从左到右用力依次均匀平涂。

（2）退晕法：先调出要退晕的色彩，以一色平涂逐渐加入另一种色，让色块自然过渡。

（3）笔触法：调出色彩，用弹性较好的笔画出具有方向性、节奏性、块面性的笔触。

绘制方法如下。

首先拷贝和裱纸时不要损伤画面，如果直接用铅笔起稿，线条要轻，尽量少用橡皮，以免影响着色效果。上色时，先整体后局部，控制画面的整体色调，一般先画深色，后画浅色，色彩要有透气感、不沉闷，大面积宜薄画，局部细节可厚涂，暗面尽量少加或不加白色，亮面和灰色面可适当地增加白色的分量，以增加色彩的覆盖能力，丰富画面的色彩层次。水粉颜色调配的次数不要太多，否则色彩会变灰、变脏，颜色色调失去倾向。如果画脏了必须洗掉，重新上色时可厚一些。水粉颜色干湿差异大，要注意体会，总结经验。

图4-68　水粉风景写生（一）　傅嘉芹

图4-69 水粉风景写生（二） 黄薇

图4-70 水粉风景写生（三） 傅嘉芹

第4章 设计性风景写生效果图类别与流程

图4-71 水粉风景写生（四） 傅嘉芹

2. 重彩

重彩风景写生是一种比较宽泛的绘画技法体系，重彩风景写生就是写生中应用重彩绘画技法，简言之，这种绘画的胶质调和媒介主要是植物胶和动物胶，用水来调和，色彩颜料是色粉类，即主要是不透明的天然矿彩，或者化工生产合成的色粉，部分是透明的植物性、动物性颜料。其在成品状态上主要分：粉状、块状、膏状。包装以软管、小盒装、粉状袋装为主。具体颜料主要有：传统矿彩颜料、新岩颜料、绘画色粉、传统国画颜料。绘画工具主要有：各类型毛笔、狼毫排笔、羊毫排笔、排刷、皮纸、麻纸、夹宣、高丽纸、细帆布、细亚麻布、动物明胶、胶矾水、小喷壶等。皮纸、麻纸类，需要提前裱糊好在画板上。画板一般采用四开到八开，不宜过大，不然绘制时间过长，外出写生不方便。麻纸需要裱两到三层，这样拉力大，承受力好，方便重彩的绘制和保存。这些画纸需要在画板上空裱绷直，四周用水性纸胶带封闭压边。一般会用底色（浅棕色、奶白色——锌钛白加动物皮胶调和适量的泥土或者棕灰色）刷两三遍，制作成半生熟备用。布类画材采用牛皮胶调锌钛白成膏状刮制上去，封堵布眼，制作成品备用。也可以根据个人风格，在锌钛白中加入其他灰色，降低白色的亮度。有些底子还可以先贴上铜箔、铝箔，为特殊的效果提前预埋材料。铜箔、铝箔的粘贴媒介采用专业的金胶水。

技法：重彩绘画源自东方古典壁画，绘画技法揉和了厚画法与薄画法。受东西方文化交流的影响，在技法上东西方绘画的方式都可以综合采用，如勾勒填色法、厚画法、薄画法、块面镶嵌技法、勾皴点染技法、叠色技法、光影明暗调技法。一般是初期基础阶段采用薄画法，以透明色彩、

颗粒度细进行绘制，每个重要阶段完成后，用胶矾水固定，方便后续阶段颜料的绘制。后期阶段用厚画法，以不透明的色彩、颗粒度粗进行绘制，形成厚重沉稳的叠色效果（见图4-72《圣寺 重彩画系列》东山魁夷）。

图4-72　《圣寺 重彩画系列》　东山魁夷

具体步骤如下。

（1）用柳炭或者淡色准确地打好基本草图。

（2）用墨线勾勒造型，或者基本的色彩淡淡地绘制主体。

（3）用墨或者其他单色，比如：棕色、青色绘制风景的造型结构主体，构建基本的主体造型。

（4）按照主次部分深入绘制。注意主要色调的绘制，通过平涂、分染、罩染、勾勒、皴擦、点绘等技法综合塑造空间、形体、色彩结构，做好基本色彩、线条、块面的结构，晾干后罩一次胶矾水。

（5）采用厚画法、薄画法相结合的方式，用不透明的矿彩绘制，叠出丰富的效果。

（6）进行整体与局部的深入刻画，调整大小关系。

（7）后期调整，整理画面的最终效果（见图4-73～图4-75）。

图4-73　《九寨重彩》　傅嘉芹　胡真来

图4-74 《蜀山金秋重彩》 傅嘉芹 杨勇

图4-75 《峨眉重彩》 傅嘉芹 杨勇

3. 油画

油画是近现代风景写生里主要采用的写生方式，比如19世纪的法国巴比松画派、印象派、

后期印象派、巡回画派等。油画材质厚重，色彩多样、表现力强，绘制时的色彩与晾干后的色彩基本一致，不会反灰，能长年保持色彩的光泽鲜亮。无论是即兴的写生小品还是长期的古典技法，都能胜任，一度是西画风景写生的主流。因设计艺术专业的特点，采用油画写生的方式较少，但作为环境艺术设计类专业对学生的综合素质要求较高，多方面系统性地了解绘画的多样性，对打下扎实的专业基础有所裨益。

 油画颜料覆盖力强，颗粒细腻，色彩种类丰富，媒介采用亚麻仁油之类的植物油料，油画颜料绘制后自然干燥较慢，一般夏季为半月左右，冬季为一月左右，也有快干油可调和油画颜料使用，一般两日内干燥，一定要采用优质的快干油，低劣的快干油日久会使油画色彩发黄、龟裂发硬。所以外出写生油画会配备作品卡插架，方便油画写生作品的整理运输。室外风景写生，属于短时间快速描绘，油画技法一般采用一次性画法，这种画法最早源于提香，后得到庚斯博罗、透纳、康斯太勃尔、柯罗、马奈等画家的完善。

 19世纪末随着塞尚开启了现代绘画，特别是印象派、后期印象派的莫奈、高更、凡·高、雷诺阿、西斯奈等画家的推动下，户外风景油画写生的技法体系庞大完备。风景形体与色彩在不同时间段的光线照射下色彩会产生多样性的变化，因此风景油画类写生必须具备基本的光色知识与绘制技能，如图4-76、图4-77所示。

图4-76 《风景系列》 高更　　　　　　　图4-77 《归航的游船》 印象派

 风景油画写生概要：设计性风景写生注重主观取舍，艺术形式严谨中多元化，所以油画运用到设计性风景写生上，在色彩表现上可采用：装饰概括性表现技法、古典写实性表现技法、东西方交汇性表现技法。油画写生的基本法则是从最深色彩入手定调，大块面入手绘制，由粗略到精细，由灰色到亮色。因现场对景写生时间的限制，大多采用一次性表现技法，如时间宽裕，也可以采用分阶段多次绘制技法。

 画材准备：管装油画颜料十余种基本色、大中小号猪鬃油画笔若干、扇形笔、油画排刷、小规格油画框、做好底的油画布、亚麻仁油、调色油、松节油、快干油、调色板、油画框插架、轻便写生架、太阳帽、伞、太阳镜、画凳等。

4.3.1 装饰概括性表现技法步骤

 装饰性色彩写生不同于写实性色彩写生，在色彩关系上不受制于客观光源色体系，对象的色彩关系只是眼前物象的一种参考，可以减弱冷暖、明暗、光感等关系。在主观的设定上，对自然

界景物的色彩与造型进行有序的审视、归纳、提升、规整,结合绘画者的体验感受、创造性地表现绘制。装饰性色彩写生能更有针对性地锻炼色彩的理解认识,对空间的创新重构、色彩之间的承让、画面节奏的统筹能力。

装饰性表现技法步骤如下。

(1)选好写生景点,准备好画架工具,观察对象的空间结构、色彩结构、造型结构等大关系,做到心中有数。

(2)用软铅、柳炭或者单色油画颜料(蓝色或者土红)用调色油加松节油稀释(注:松节油只能在初期阶段作基本轮廓稀释使用,不能当调色油使用),快速准确概括地画出布局。造型注重适当的夸张取舍。

(3)确定主色调,尽量用大笔画小画,色彩调和不宜过于均匀,适当的半调和状态最好,油画色彩一定要注重灰色、复合色的使用。用笔干脆利落,初期阶段不要过于拘泥细节。初步绘制好主体结构。

(4)用概括的色彩和点线结构绘制细节,深入调整主体与局部的关系。这一阶段基本可以完成画面的七成效果。

(5)深入刻画细节,进行各个部分关系的调整,基本完成画面既定的效果。

4.3.2 古典写实性表现技法步骤

古典油画源自文艺复兴前期,这种画法盛行于荷兰小画派时期。乔托、波提切利、马萨乔、达·芬奇、提香、卡拉瓦乔、康斯太勃尔、法国巴比松画派、俄罗斯巡回画派等为古典风景写实油画奠定了庞大的技法体系。古典写实性风景油画在色彩绘制上流程严谨,每一个步骤环环相扣,通过多层薄画法使色彩呈现丰富的效果,不同于一次性厚画法,如图 4-78 所示。技法主要有:勾勒、点、摆笔、拂笔、挫笔、平涂、分染、罩染。

具体步骤如下。

(1)提前做好油画底,分干性油画底和半油性油画底,现在市面上做好底的油画布框基本属于丙烯类的半油性油画底。油画布料采用纯亚麻布或者混纺的亚麻布,不建议采用化纤布。底色分中性灰色底、白色锌钛白底、铁红色底。初期用软铅,勾勒出主要的结构轮廓,需要做肌理的,提前用塑性膏做好肌理,比如山体岩石、老树干、老墙等。

(2)待肌理干后,用相反互补色的原则进行初步单一色彩的绘制。具体方法之一:如果写生风景的主体色彩是暖调,底色就是冷调;主体色彩是冷调,底色就是暖调。具体方法之二:底色采用中性的棕色绘制。这一阶段就是进行结构的黑白灰影调的绘制。

(3)用深色(紫黑色、紫黑红色、紫蓝色等)进行准确的形体结构刻画,务必画出风景的结构层次、空间、基本的光影结构。

(4)高光部分和浅色部分用吸去油的锌钛白绘制,使得浅白色与单色结构结合。

(5)铺上基本色调,颜色浓度不宜大,基本是薄画法。

(6)各部分进行深入的细节刻画并调整。

(7)整体与局部反复调整刻画,完成油画。

风景写生——创意设计&案例

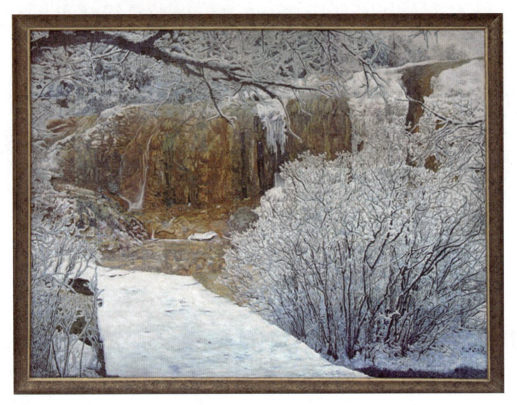

图4-78 《雪世界》 杨勇

4.3.3 东西方交汇性表现技法

随着近现代历史的发展、东西方文化的传播交流,东西方绘画进行了空前的相互借鉴,如印象派、后印象派、彩墨绘画、日本画、中国现当代风景油画。其代表人物有:高更、凡·高、毕沙罗、塞尚、莫奈、林风眠、赵无极、朱德群、吴冠中、平山郁夫、东山魁夷等。他们的绘画相互引入了文化的元素,在整体上追求画面的主观感受、画面的块面分割、点线面的主观使用、线条与块面的结合、色彩的瞬间感受、色彩的斑驳、色彩的沉稳与跳跃、形体的简约,如图4-79~图4-83所示。

具体技法步骤如下。

(1)单色粗略勾勒出主体结构,画出背景天空的基本色彩。

(2)大笔绘制出主体结构。

(3)各部分分别绘制刻画。

(4)深入调整,注重细节表现。

(5)整体与局部关系进行调整表现。

图4-79 《雨落锦里》 周正华

图4-80 《秋到新都桥》 周正华

图4-81 油画古镇写生（一） 周正华

图4-82 油画古镇写生（二） 周正华

图4-83 《莫奈风景印象》 傅嘉芹

4.3.4 丙烯画的表现技法

丙烯画是近几十年才发展起来的新兴画种,丙烯颜料是高分子胶脂类,属于典型的双融性,材料属于人工合成,既溶于水也可以溶于油,色彩种类丰富,色彩鲜亮,但色彩的厚重度不如油画,附着力强,韧性好。丙烯画绘制后比绘制时色彩要浓重一成左右,和水粉水彩正好相反,这个实践特性是初学者必须要了解的。丙烯画干后不会逆转,所以画笔用过后要及时清洗。丙烯可以像油画一样采用厚画法,也可以采用像水彩一样的薄画法。丙烯的红色系列、蓝绿色系列耐晒度相对差一些,棕色系列耐晒度高。

绘画材料:丙烯颜料、丙烯调和液、油画布、油画纸、水粉纸、猪鬃排笔、拍刷、油画刮刀、画板等。

丙烯画的技法和油画、水粉、水彩差不多,写生一般采用一次性画法,厚画法接近油画效果,薄画法接近水彩效果,这里就不一一介绍了。

设计性风景写生色彩的表述体系与技法为主干进行系统讲授,分别罗列了单色、淡彩、重彩、计算机上色的技法。

1. 设计性风景写生的点、线、面结构的技法特征?
2. 不同色彩方式的表述技法?

分别作单色、淡彩、重彩、计算机上色技法的风景各2张,规格:A3。

户外风景色彩写生的单项训练。

第 5 章
设计性风景写生实践案例与提升应用

教学性质及目的：

通过写生教学让学生了解各种风景建筑的特点，体验当地民俗风情。

教学任务及要求：

根据不同专业的特点，在写生中收集设计所需的素材。

教学内容及方法：

学生明确目的及各种具体要求。在理论上明确各种画面关系的处理要求；实践上根据以往的经验按一定的规律步骤操作，养成速写的习惯。反复训练，逐步提高。形成严谨的写生技法手法，具备理性与感性结合的技法体系。

教学计划：

设计性写生是具有创作性的写生，具备一定的提升、归纳、再组合能力。设计性风景写生的训练提升过程需要有科学的训练方式。在这一阶段训练风景照片的参考借用、现场归纳提升写生、思考性的追忆写生三种方式综合运用，通过一定课时量的训练，达到预期的教学效果。专业课教师必须注重现场示范分析指导，集体讲解与个别辅导相结合的教学形式。

作业要求：

（1）实景照片风景临绘：八开两张。
（2）古镇等风景现场归纳写生：八开六张。
（3）典型风景记忆性归纳默写：八开两张

风景速写是一门实践性较强的课程。根据各专业的特点，学生应注重在写生中收集素材，速写水平的提高必须走出教室、走向自然、走向生活，进行长期刻苦的训练。写生时要多观察、多体验空间关系，多思考、多动手，同时，尝试采用各种表现形式，这样才能迅速有效地提高专业水平。

案例分析：

从图5-5实景图片～图5-8手绘写生，再到古镇实景转化成风景写生的步骤，在绘制过程中，有主观的取舍、适度的夸张、形体空间的简约概括，具备设计性风景写生规范的技法程式。

5.1 临画与照片临绘

5.1.1 临画

临画就是临摹画作，在他人成熟经验的基础上学习优秀的艺术表现技法。这也是初学者最快捷、最有效的学习方法。关于临本的选择，建议开始选择较为规范的、严谨的、水平较高的范画，

等到具有一定的手绘基础功底后,便可以临摹自己喜爱的不同风格的作品。我们在临摹的同时,应该先解读原作、读懂作品,边临摹边思考。

5.1.2 照片临绘

照片临绘就是以真实空间的实物照片为范本,把握空间变化、色彩规律、光的运用、质感表现、空间意境等,完成黑白线稿。照片临绘具有一定的难度,在临画的基础上从有形有色的图片中提炼出黑白线条轮廓,学会用"线"来表现和归纳物象。这种临摹方法适用于写生前展开,是非常有必要和有成效的。

5.1.3 写生设计

临摹的同时,尝试写生设计,举一反三。户外写生教学虽然丰富生动,但在整个教学安排中所占的比例极为有限。一般在外出前,采用课堂集中临摹的训练方法作实践铺垫,教学效果明显。

临图的方法与步骤如下。

第一步:选择一幅主题内容,自己感兴趣的、适宜用线来表达造型的实物图片,如图5-1、图5-2所示。

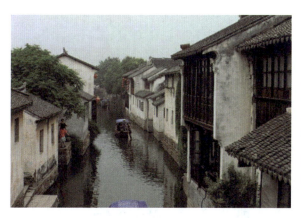
图5-1 实物图片(一)

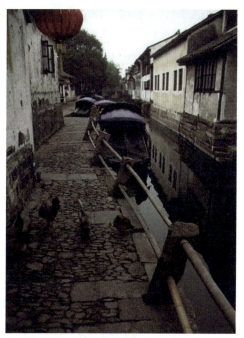
图5-2 实物图片(二)

第二步:将照片上的线条加以表现和归纳,变图片为线条,如图5-3、图5-4所示。

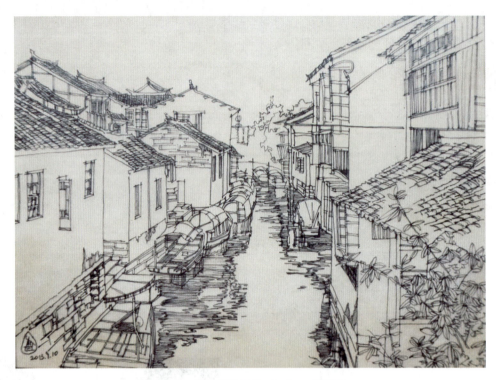

图5-3　手绘实物图片（一）　傅嘉芹

图5-4　手绘实物图片（二）　傅嘉芹

5.2 现场写生与创作

本节选用了作者近几年的写生教学实践及部分学生的习作。

5.2.1 阆中古城

阆中古城位于四川盆地东北缘，是中国四大古城之一。阆中古城的建筑风格体现了中国古代的居住风水观，棋盘式的古城格局，融南北风格于一体的建筑群，城内以十字大街为主干，其余街巷，均以中天楼为核心，层层展开，布若棋盘。各街巷取向无论东西、南北，多与远山朝对，古城中的民居院落上千座，主要为明清建筑，歇山单檐式木质穿斗结构，鳞次栉比，青瓦粉墙，雕花门窗。

在古镇有四川唯一保存完好的清初贡院、张飞祠、中天楼、华光楼和数量众多的四合院，是考察学习明清古建民居的极好范本，如图5-5所示。

写生案例一，步骤如下。

图5-5　实景图片

第一步：用心观察选择景物并确定所要表现的角度。确定视平线透视关系，先把主体景物建筑体安排在画面的适当位置。从画面表现主体及兴趣点入手，一般从整体布局思考，局部下手落笔。注意下笔肯定、流畅、准确、生动，如图5-6所示。

图5-6 手绘写生第一步

第二步：从画面景物建筑的中心逐渐展开，同时要注意，画面左右景物的安排及协调关系、透视的纵深感，如图 5-7 所示。

图5-7 手绘写生第二步

第三步：进一步刻画细节，丰富画面。一幅好的写生作品，一定要有精彩的细节刻画，才能

有亮点。运用线条的不同线性、疏密排列组织来构成画面的黑白灰层次,从而梳理画面的空间关系,如图5-8所示。

在写生大体完成后,需要整理画面整体与局部的关系。可以离开写生对象,用画面效果来提升其艺术表现力,如图5-9所示。

图5-8　手绘写生第三步　傅嘉芹

写生案例二,步骤如下。

图5-9　实景图片

第一步：从画面表现主体建筑入手。一般从整体布局思考，局部下手落笔，如图 5-10 所示。

图5-10　手绘写生第一步

第二步：注意树与古建筑的前后空间关系，用不同的线性、疏密进行处理，如图 5-11 所示。

图5-11　手绘写生第二步

第三步：进一步逐渐展开刻画细节，丰富画面，如图 5-12 所示。

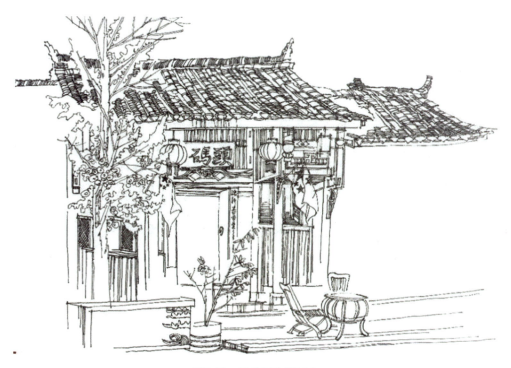

图5-12　手绘写生第三步

第四步：整理画面整体与局部的关系，梳理画面的空间关系，如图 5-13 所示。

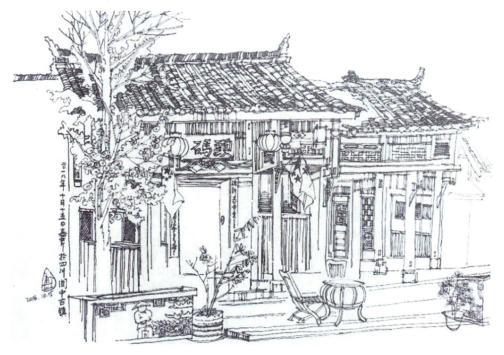

图5-13　手绘写生第四步　傅嘉芹

写生教学现场如图 5-14 和图 5-15 所示。

图5-14　写生教学现场（一）　　　　图5-15　写生教学现场（二）

实景图片如图 5-16 所示，写生现场如图 5-16 和图 5-17 所示。

图5-16　实景图片

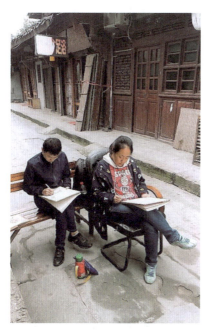
图5-17　写生教学现场（一）

图5-18　写生教学现场（二）

写生案例三，步骤如下。

第一步：用线先画出房子一侧的外形，将透视画准确，如图 5-19 所示。

第二步：给房屋添加细节，画出门窗及花台等局部对象，如图 5-20 所示。

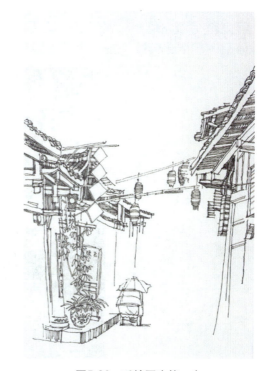

图5-19　手绘写生第一步　　　　　　　　　图5-20　手绘写生第二步

第三步、第四步：用不同的线条进一步组织明暗空间效果，如图5-21～图5-22所示。

图5-21　手绘写生第三步　　　　　　　　图5-22　手绘写生第四步　傅嘉芹

写生案例四（见图5-23），步骤如下。

第一步：用线先画出中天楼的外形及街景透视，如图5-24所示。

第二步：用线条的疏密进一步组织明暗空间效果，完善画面，如图5-25所示。

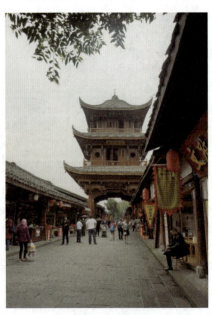

图5-23　实景图片

图5-24　手绘写生第一步

图5-25　手绘写生第二步　傅嘉芹

阆中古镇写生范例如图 5-26 ～图 5-28 所示。

图5-26　阆中古镇写生（一）　傅嘉芹

图5-27　阆中古镇写生（二）　傅嘉芹

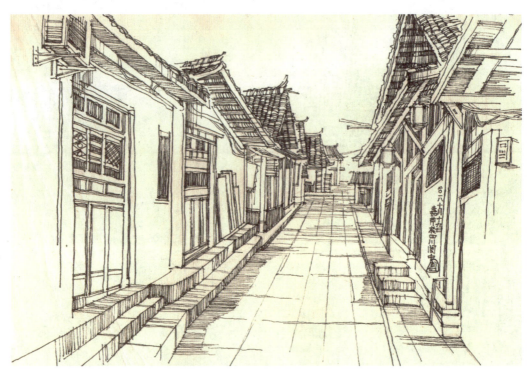

图5-28　阆中古镇写生（三）　傅嘉芹

5.2.2 桃坪羌寨

　　桃坪羌寨位于四川理县桃坪乡，背靠雪山。由石头垒成的碉房顺着山势逐级延伸，巍峨的碉楼耸立其间，雄伟壮观、气势非凡。这种古建筑形式，已经走过2000多年的风风雨雨，即使在2008年汶川大地震中也完好无损，完整地传承了羌民族传统建筑的精妙品质，是迄今为止世界上保存最完好的羌族古建筑群落。走进羌寨，最具特色的莫过于碉楼，从视觉上给人以极强的震撼感和冲击力。现在全寨仍然沿袭着古朴的羌族风貌、风俗、风情，被称为神秘的东方古堡。羌寨的全部房屋建筑都以片石做主材，黏土做充填材料，层层垒砌而成。墙体自下而上逐层内收，外观形成梯形的状态，极符合力学原理，历经千年不曾垮塌，这是碉房坚实牢固的重要原因。古羌人不绘图不画线，全凭眼力和手工，砌成的碉房棱角清晰、精巧别致，他们精湛的建筑技巧令人叹为观止。汶川地震后的老寨子保存完好，在援建下也建了桃坪新寨。以下是作者几次到羌寨现场教学写生的线描作品。

　　写生案例一，步骤如下（见图5-29和图5-30所示）。
　　第一步：用线先画出前景的树木及房子外形，注意画面整体布局，如图5-31所示。
　　第二步：用不同的线条刻画出局部对象细节，进一步组织明暗空间效果，如图5-32所示。

图5-29　实景图片

图5-30　写生现场

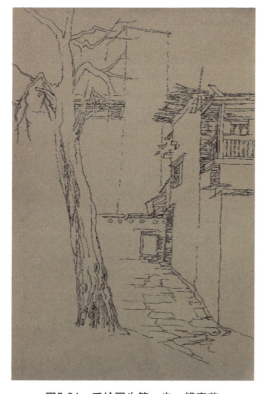

图5-31　手绘写生第一步　傅嘉芹

图5-32　手绘写生第二步　傅嘉芹

写生案例二，步骤如下（见图 5-33、图 5-34）。

第一步：用线先画出近处房子的外形，注意透视关系画准确，如图 5-35 所示。

第二步：进一步展开画面，完善后面房屋并添加细节，画出门窗等局部对象，如图 5-36 所示。

第三步：根据画面效果处理地面及树木等配景，完善画面，如图 5-37 所示。

图5-33　实景图片

图5-34　写生现场

图5-35　手绘写生第一步

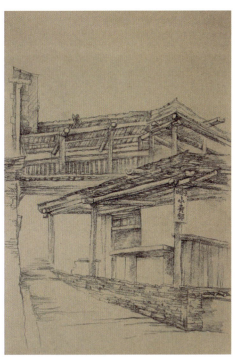

图5-36　手绘写生第二步

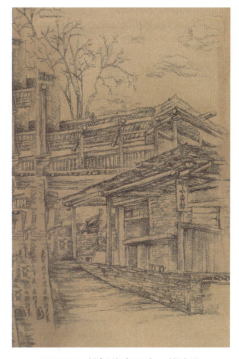

图5-37　桃坪羌寨写生　傅嘉芹

写生案例三，步骤如下（见图5-38）。

第一步：先画出近景柴堆及房子，注意房屋的倾斜度，如图5-39所示。

图5-38　实景图片

图5-39　手绘写生第一步

第二步：完善画面房屋，画出整体框架，并添加细节处理，如图 5-40 所示。

第三步：进一步调整画面，突出整体效果，如图 5-41 所示。

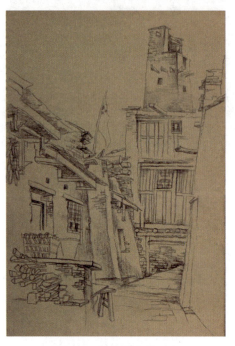

图5-40　手绘写生第二步

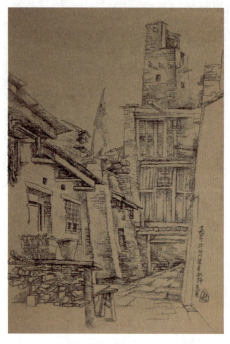

图5-41　桃坪羌寨写生（一）　傅嘉芹

桃坪羌寨写生范例如图 5-42 ～图 5-63 所示。

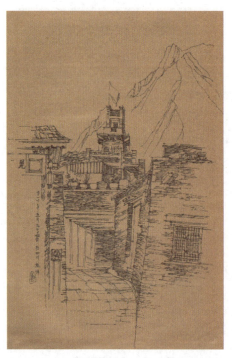

图5-42　桃坪羌寨写生（二）　傅嘉芹

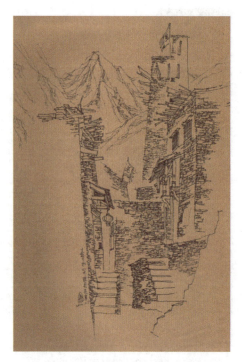

图5-43　桃坪羌寨写生（三）　傅嘉芹

图5-44 桃坪羌寨写生（四） 傅嘉芹

图5-45 桃坪羌寨写生（五） 傅嘉芹

图5-46 桃坪羌寨写生（六） 傅嘉芹

图5-47 桃坪羌寨写生（七） 傅嘉芹

图5-48 桃坪羌寨写生（八） 傅嘉芹

图5-49 桃坪羌寨写生（九） 傅嘉芹

图5-50 桃坪新羌寨写生（一） 傅嘉芹

图5-51 桃坪新羌寨写生（二） 傅嘉芹

图5-52 桃坪新羌寨写生（三） 傅嘉芹

图5-53 桃坪新羌寨写生（四） 傅嘉芹

图5-54 桃坪羌寨写生（五） 傅嘉芹

图5-55 桃坪羌寨写生（六） 傅嘉芹

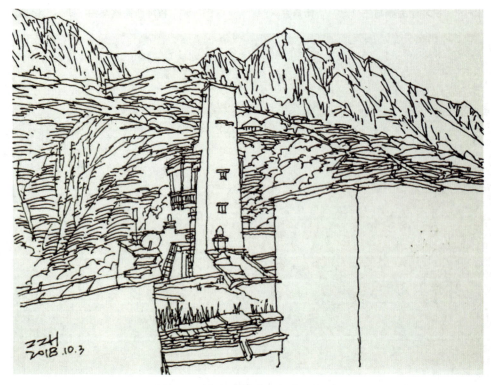

图5-56 桃坪羌寨写生（七） 周正华

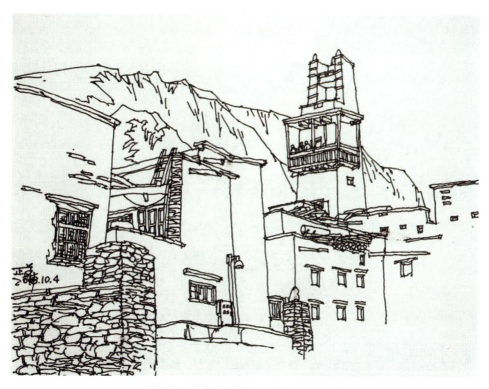

图5-57 桃坪羌寨写生（八） 周正华

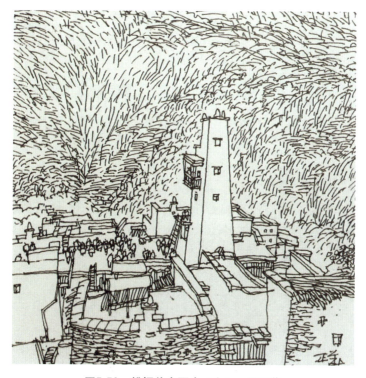

图5-58 桃坪羌寨写生（九） 周正华

图5-59 桃坪羌寨写生（十） 傅嘉芹

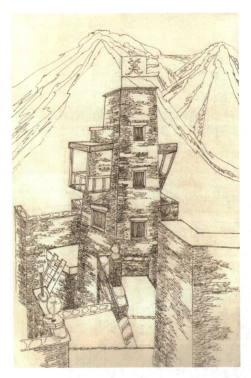

图5-60 写生习作（一）

（指导教师 傅嘉芹 学生 王东）

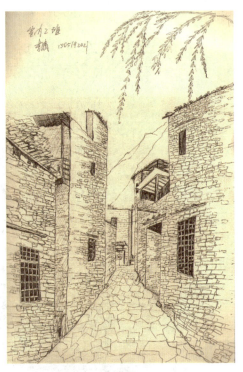

图5-61 写生习作（二）

（指导教师 傅嘉芹 学生 李婧）

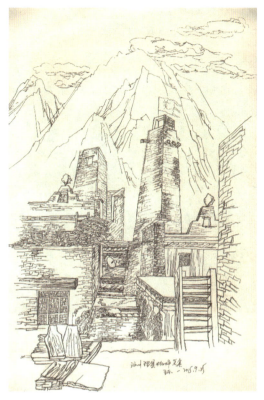
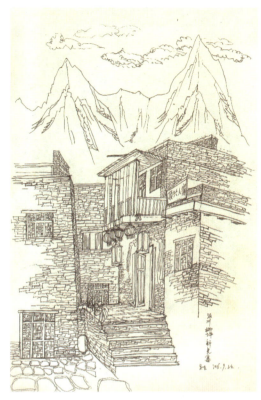

图5-62 写生习作（三） 指导教师傅嘉芹 学生王东　　图5-63 写生习作（四） 指导教师傅嘉芹 学生王东

桃坪羌寨水墨小品写生案例步骤（见图 5-64）。

第一步：用淡墨画出近景石阶及房子，分析建筑的形体结构，如图 5-65 所示。

图5-64 羌寨写生现场　　　　　　　　　图5-65 羌寨写生第一步

第二步：运用线条变化、浓淡关系表达空间层次，如图 5-66 所示。

第三步：进一步调整画面，细化建筑细部及配景的表现，如图 5-67 所示。

图5-66　羌寨写生第二步

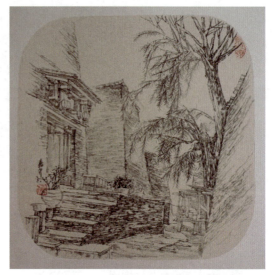

图5-67　水墨桃坪羌寨写生　傅嘉芹

桃坪羌寨水墨写生小品（见图 5-68 ～图 5-82）。

图5-68　《羌寨水墨小品之一》　傅嘉芹

图5-69　《羌寨水墨小品之二》　傅嘉芹

图5-70 《羌寨水墨小品之三》 傅嘉芹

图5-71 《羌寨水墨小品之四》 傅嘉芹

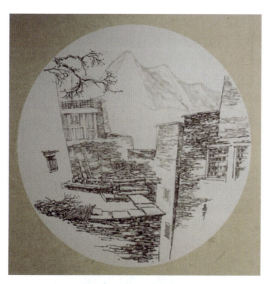

图5-72 《羌寨水墨小品之五》 傅嘉芹

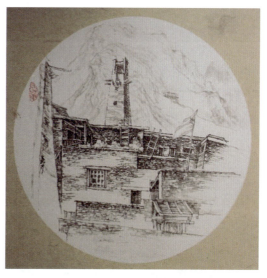

图5-73 《羌寨水墨小品之六》 傅嘉芹

风景写生——创意设计&案例

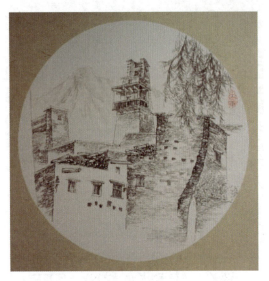

图5-74 《羌寨水墨小品之七》 傅嘉芹

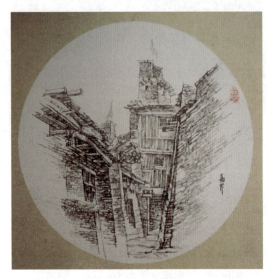

图5-75 《羌寨水墨小品之八》 傅嘉芹

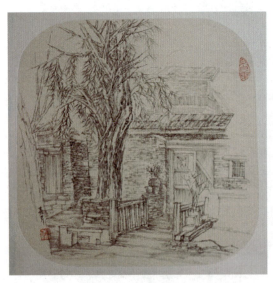

图5-76 《羌寨水墨小品之九》 傅嘉芹

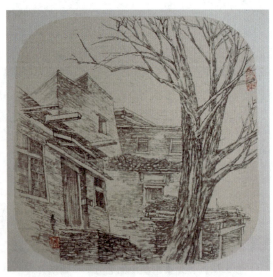

图5-77 《羌寨水墨小品之十》 傅嘉芹

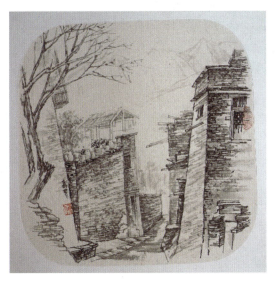
图5-78 《羌寨水墨小品之十一》 傅嘉芹

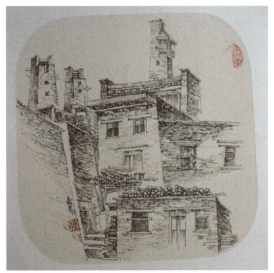
图5-79 《羌寨水墨小品之十二》 傅嘉芹

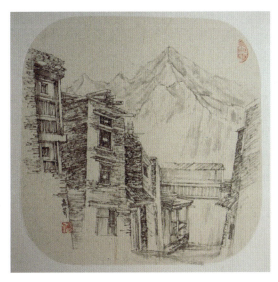
图5-80 《羌寨水墨小品之十三》 傅嘉芹

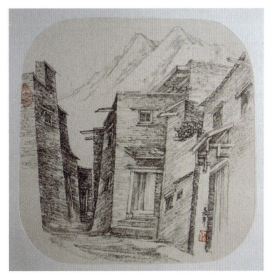
图5-81 《羌寨水墨小品之十四》 傅嘉芹

风景写生——创意设计&案例

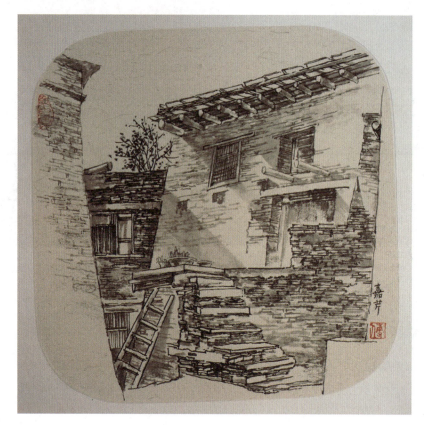

图5-82 《羌寨水墨小品之十五》 傅嘉芹

5.2.3 柳江古镇

柳江古镇，被称作"烟雨柳江"，位于四川省眉山市洪雅县城西南。柳江古镇背靠峨眉、瓦屋仙山，侯家山、玉屏山拱卫左右，杨村河、花溪河拥镇而过，向北流向美丽富饶的锦绣花溪坝。这里有川西风情吊脚楼、中西合璧曾家园、访古寻悠水码头、亲水临河古栈道、百年民居汇老街，还有圣母山碑林、世界第一大睡观音、千年古榕树等景观，是一座文化形态比较完整的晚清古建筑民居群落，具有很高水准的环景建筑学习参考价值的古镇。

写生案例（铅笔风景写生）步骤如下。

第一步：先选好景，再确定好构图。从近景大树入手，先画主干，再画枝干，注意树枝的前后穿插关系及树冠的外形轮廓，如图 5-83 所示。

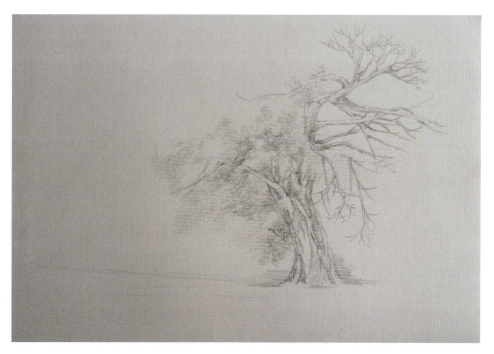

图5-83　铅笔风景写生第一步

第二步：大树基本完成后，接着画后面的房屋。注意房屋的外形结构特征。注意用黑白灰处理前后的空间层次，可前虚后实，如图 5-84 所示。

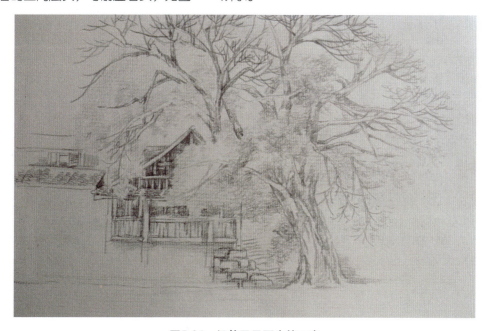

图5-84　铅笔风景写生第二步

第三步、第四步：进一步刻画细节，同时对画面的整体效果进行调整，如图 5-85、图 5-86 所示。

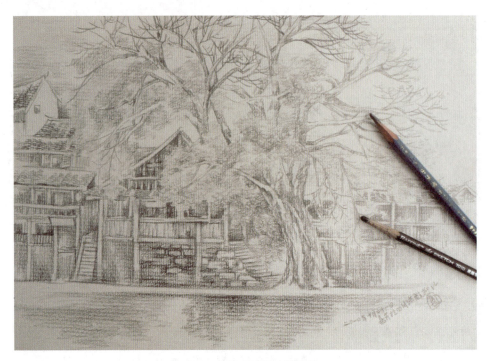

图5-85　铅笔风景写生第三步

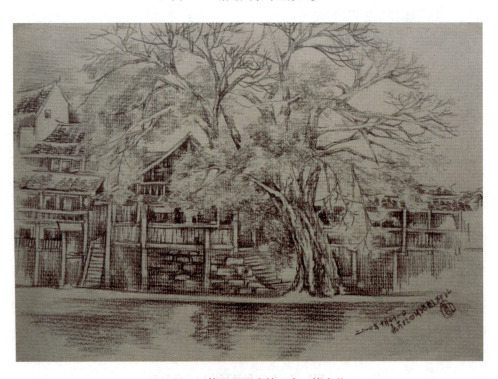

图5-86　铅笔风景写生第四步　傅嘉芹

柳江古镇写生图例如图5-87～图5-95所示。

图5-87 柳江古镇写生（一） 傅嘉芹

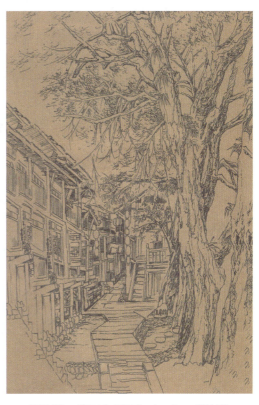

图5-88 柳江古镇写生（二） 傅嘉芹

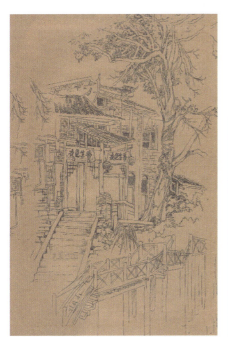

图5-89 柳江古镇写生（三） 傅嘉芹

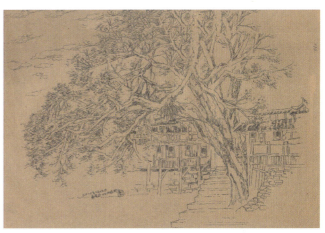

图5-90 柳江古镇写生（四） 傅嘉芹

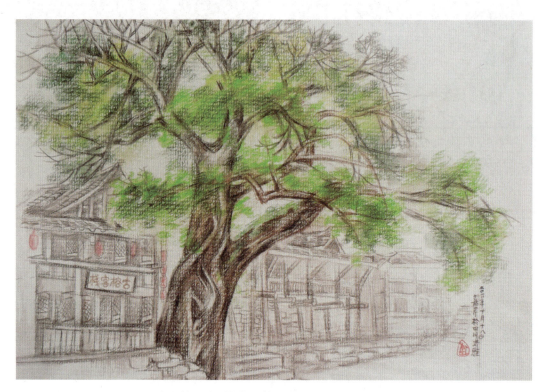

图5-91 彩色铅笔风景写生 傅嘉芹

图5-92 柳江古镇街道写生（一） 刘佺

图5-93 柳江古镇街道写生（二） 刘佺

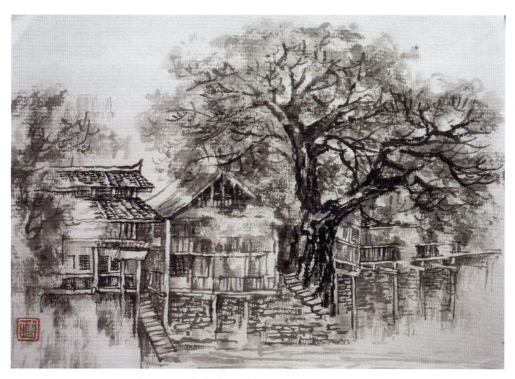

图5-94 毛笔柳江古镇写生（一） 傅嘉芹

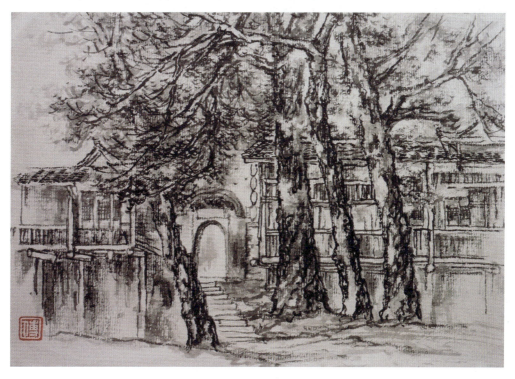

图5-95 毛笔柳江古镇写生（二） 傅嘉芹

5.2.4 雅安上里古镇

雅安上里古镇是四川历史文化名镇。这里曾是红军长征北上的过境地，也是昔日南方丝绸之路的起点、茶马古道的重要驿站。这里沉积了厚重的民族文化，古镇民居保存完好，多为青瓦穿斗式民居，镇中心有戏坝子，原有的二重檐歇山顶戏楼，是古场镇不多见的巧妙设计。现存有多座石桥，其中以"二仙桥"为代表。古镇的建筑格局具有以民居为主的空间特色，建筑风格以明清时期的建筑风格为主。古镇的街道主要呈"井"字布局，街面紧凑，街道两旁全是晚清的木板店铺。

写生案例一（彩色铅笔风景写生）步骤如下（见图 5-96、图 5-97）

第一步：用铅笔画出建筑的整体构图布局，如图 5-98 所示。

第二步：运用线条轻重变化表达空间虚实层次，如图 5-99 所示。

第三步、第四步：进一步调整画面，对建筑细部及配景淡彩的表现，如图 5-100、图 5-101 所示。

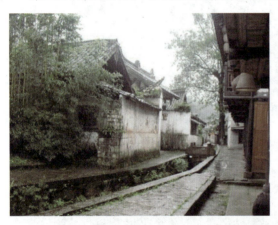

图5-96　写生实景

图5-97　写生教学现场

图5-98　彩色铅笔写生第一步

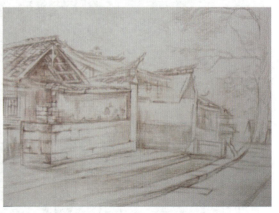

图5-99　彩色铅笔写生第二步

图5-100　彩色铅笔写生第三步

图5-101　彩色铅笔古镇写生　傅嘉芹

写生案例二（针管笔风景写生）步骤如下（见图5-102至图5-105）。

图5-102　写生实景　　　　　　　　　图5-103　写生教学现场

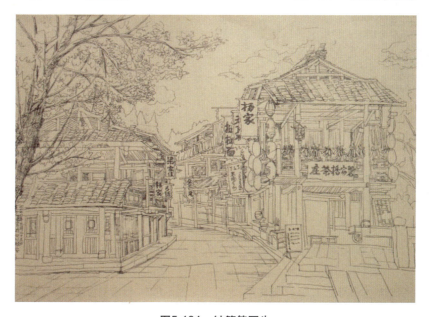

图5-104　针管笔写生

风景写生——创意设计&案例

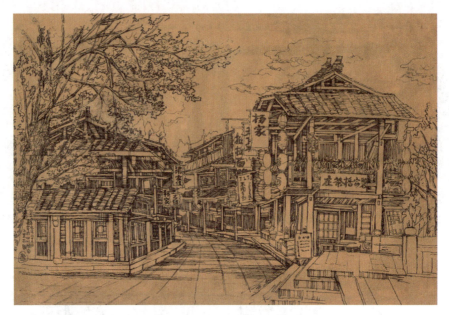

图5-105　针管笔古镇写生（一）　傅嘉芹

上里古镇写生图例如图 5-106 ~ 图 5-112 所示。

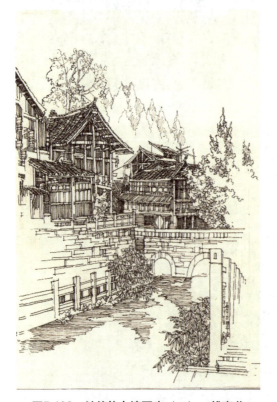

图5-106　针管笔古镇写生（二）　傅嘉芹

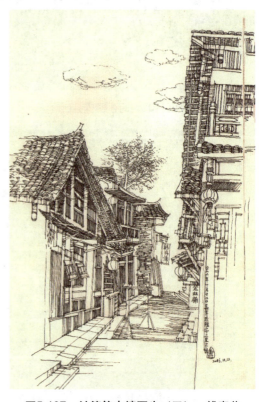

图5-107　针管笔古镇写生（三）　傅嘉芹

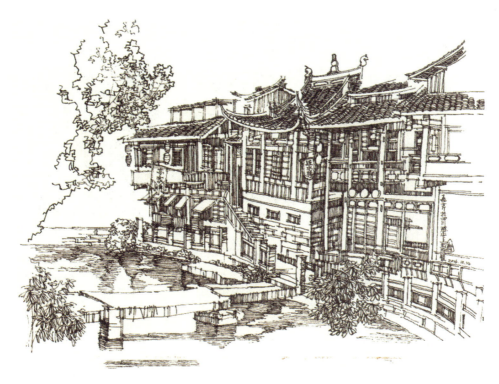

图5-108 针管笔古镇写生（四） 傅嘉芹

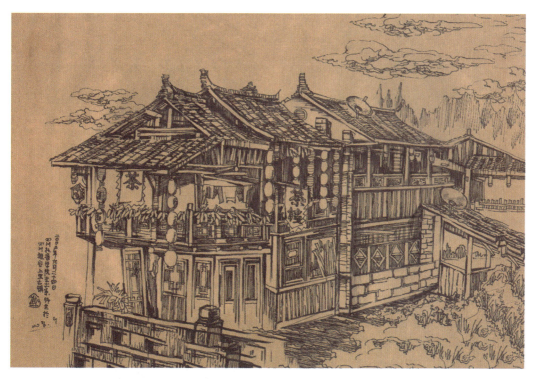

图5-109 钢笔古镇写生（一） 傅嘉芹

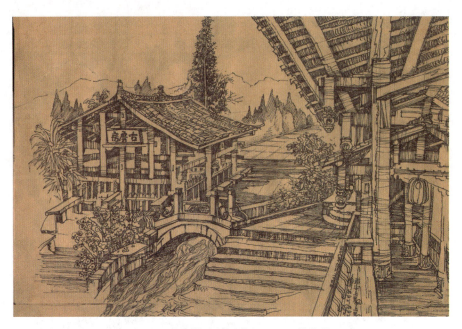

图5-110 钢笔古镇写生(二) 傅嘉芹

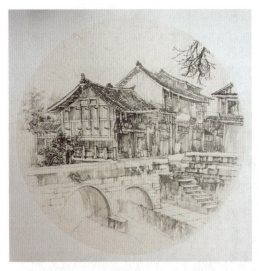

图5-111 毛笔古镇写生(一) 傅嘉芹

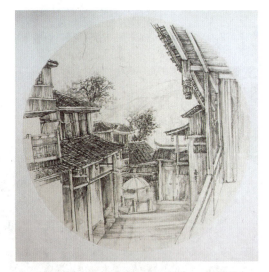

图5-112 毛笔古镇写生(二) 傅嘉芹

5.2.5 福宝古镇

福宝古镇距四川省合江县城42公里,是国家级福宝森林公园的门户。福宝古镇依山而建,保存完好。其中的回龙街是全镇保存最完整的一条古街,沿回龙桥而上,在大青石铺成的街道两旁,民房持续建造,大小不一,形成九龙巷、刘家巷、包青巷、柴市巷、鸡市巷五条巷道,是当时最热闹的繁华地段,并有回龙桥、三宫八庙、惜字亭等古建筑掩映其中,如图5-113~图5-117所示。

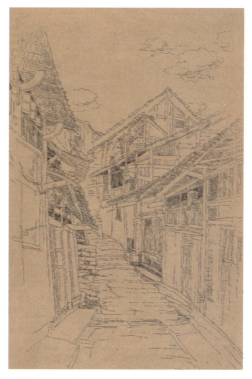

图5-113 中性笔古镇写生（一） 傅嘉芹

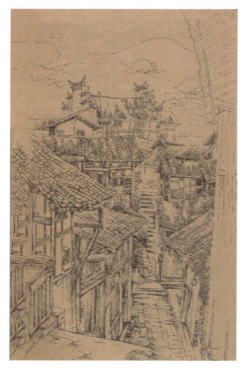

图5-114 中性笔古镇写生（二） 傅嘉芹

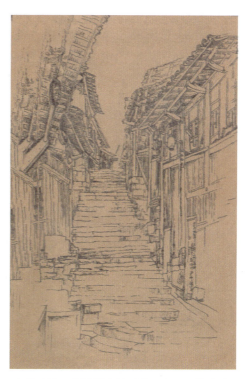

图5-115 中性笔古镇写生（三） 傅嘉芹

风景写生——创意设计&案例

图5-116 中性笔古镇写生（四） 傅嘉芹

图5-117 中性笔古镇写生（五） 傅嘉芹

5.2.6 崇州街子古镇

 崇州街子古镇西距成都市50公里，属于青城山文化地域，依山傍水。崇州街子古镇水系发达，地下水丰富，石板路两侧及屋前院后常年清水不断，素有"青城后花园"之称。这里文化深厚，是唐代著名诗人唐求的故里。

第5章 设计性风景写生实践案例与提升应用

古街区现存以江城街为中心的六条街。街道两旁房屋大体根据《清工部法则》营造，以清代中、晚期建筑为主，尚有清代字库塔、清代古寺建筑群、明代古楠木林、明代水井等。建筑用材精巧、风格朴素，也有晚清中西结合的古建筑，是清代西南小镇风貌的典型实例。崇州街子古镇设计极富川西古建筑群落的特色，如图5-118～图5-131所示。

图5-118　实景图片

图5-119　中性笔古镇写生（一）　傅嘉芹

图5-120 中性笔古镇写生（二） 傅嘉芹

图5-121 中性笔古镇写生（三） 傅嘉芹

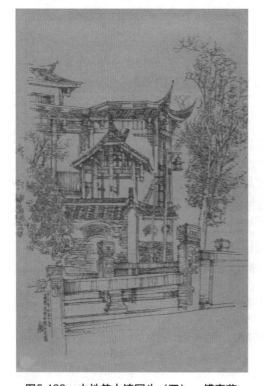

图5-122 中性笔古镇写生（四） 傅嘉芹

图5-123 中性笔古镇写生（五） 傅嘉芹

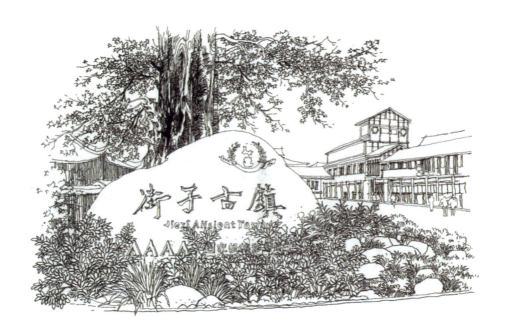

图5-124 古镇写生(一) 肖燕

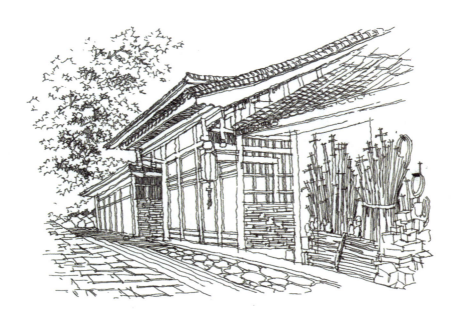

图5-125 古镇写生(二) 肖燕

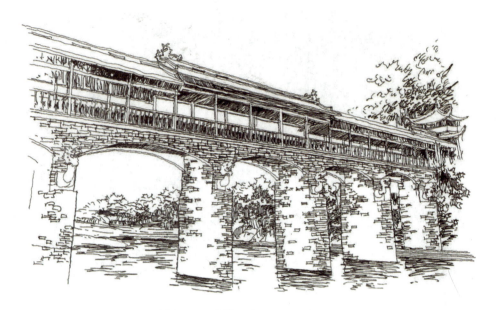

图5-126　古镇写生（三）　肖燕

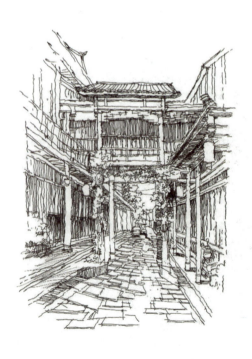

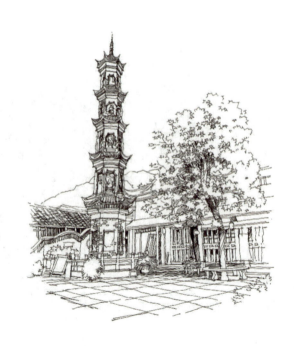

图5-127　古镇写生（四）　肖燕　　　　图5-128　古镇写生（五）　肖燕

设计性风景写生实践案例与提升应用　第5章

图5-129　古镇写生（六）　肖燕

图5-130　古镇写生（七）　肖燕

图5-131　古镇写生（八）　肖燕

学生写生习作点评：线稿作业

图 5-132～图 5-135 是几幅较好的崇州街子古镇学生写生作业。画面构图讲究，对主题的描绘突出，有精致而细腻的重点刻画。用中性笔组织线条的黑白灰恰当，形成一定的视觉冲击感。

其构思、绘制技法也有一定的趣味性。

图5-132　古镇作业（一）

（指导教师傅嘉芹　学生王亚楠）

图5-133　古镇作业（二）

（指导教师傅嘉芹　学生王亚楠）

图5-134　古镇作业（三）

（指导教师傅嘉芹　学生王亚楠）

图5-135　古镇作业（四）

（指导教师傅嘉芹　学生王亚楠）

图5-136体现出学生较强的绘画基础和刻画能力。选择牌坊作为描绘对象，无明显的透视障碍。要善于用线去表现物体的结构与明暗关系，前后物象虚实对比稍强一些。

图5-136　古镇作业（五）　（指导教师傅嘉芹　学生江丽梅）

图 5-137 抓住了古镇建筑风格的特色及韵味，景观组合合理，细节刻画到位。但在构图上建筑过于居中，略显呆板，对两旁的树木处理，笔法显粗糙。

图5-137　古镇作业（六）　　（指导教师傅嘉芹　学生曹秉乾）

图 5-138 造型准确，细节刻画上有较强的功底。设计艺术类学生应注重用线概括和提炼形体，用线去表现物体的结构与明暗关系。

图5-138　古镇作业（七）　　（指导教师傅嘉芹　学生苗志兵）

图 5-139 尝试用不同的构图形式写生，值得提倡。构图造型比较准确，但在道路的透视上有些不足。

图 5-140 采用一点透视表现道路的纵深感及两旁的古镇建筑，但地面的铺装上透视存在一些问题。

图5-139 古镇作业（八） 　　　　图5-140 古镇作业（九）

（指导教师傅嘉芹　学生习作）　　（指导教师傅嘉芹　学生习作）

图 5-141 整体效果比较完整，是较好的一幅写生画，构图、造型合理，线条应更生动、流畅。

图5-141 古镇作业（十）　（指导教师傅嘉芹　学生习作）

5.3 记忆与默画

　　默画是完全凭记忆作画，是指在大量写生稿临摹和写生实践的基础上，已经具备良好的技能储备，将记忆和想象的场景默画出来，是熟练掌握绘画技巧、加深形体结构理解的一种很好的训

练手段。手绘需要长期艰苦的基础训练，是一个从量变到质变的过程，如图 5-142 ~ 图 5-147 所示。

图5-142　创意默画（一）　傅嘉芹

图5-143　创意默画（二）　傅嘉芹

图5-144　创意默画（三）　傅嘉芹

图5-145　创意默画（四）　傅嘉芹

图5-146 创意默画（五） 傅嘉芹

图5-147 创意默画（六） 傅嘉芹

5.4 案例设计应用分析

　　风景写生设计性组合在各设计行业最前端被广泛运用，我们前期的风景写生采用节点式引用到工程项目作为节点式案例分析图施工。对于具体的工程设计来说，风景写生设计也是对前期素材结合，既要富有创意性的构思，又要快速准确地落实到图面上，所以在前期的风景写生构思的过程中显得更为重要。

　　风景写生是前期对商业性、价值性、空间性、设计性、独特性、创意性的体现，也是利用风景写生对平面、立面、剖面的解析，从三点引入项目的每个规划节点，更能在实际应用中体现设计技能的独具性。

案例一：《蔚蓝卡地亚》

　　本案例属于别墅庭院，庭院面积为790平方米。

　　以业主的需求为主导结合小区建筑，设计师将本案例定位于现代自然式庭院风格。庭院设计必须要有灵魂，首先结合第一阶段的手绘草图平面构成，主要从节点平面与空间构成之间的推导分析能力，以及空间中不同属性的景观元素的推敲设计进行强化方案，通过草图手绘完成大量小空间的创作，全面掌握景观设计中的空间定位、尺度规范、形体构造、工艺手法等综合景观设计必备素质，为实战中参与项目的节点平面深化及小品创意推敲做好全面的准备。在以人为本的基础上融入了设计理念，结合理念按照方案构思的方式构思，出概念（二维空间效果图、框景、解剖图、手绘布置图），在与客户洽谈，我们可以边谈边画，客户的想法传达到设计者脑中，设计者能够快速地绘制，通过简练的寥寥数笔，表现出客户的主要想法，然后进行下一步的洽谈。看似不经意的地方实则都有设计者的构思亮点。

手绘全景图有平台看水、木折桥、喷泉、壁炉、岸边小径、休闲阳光房等，围绕中心有序地展开布局。

在满足业主使用功能上，前期进行了"动""静"分区，池塘的右侧为"静"，突出荷塘月色的主题。意境设计以平台看水为"静"区中心，以现代自然的手法打造出约30平方米的休闲阳光房空间，休闲阳光房正面外设有汀步小径、一把躺椅，既可感受鱼跃浅底、荷香扑面，又可与两三位知己品茗，绝无打扰，此为"静"。

园内通过手绘设计有喷泉区、烧烤区、陶罐组、点景树坛。户型的设计语言突出了"动"。此区域在使用功能上以家人欢聚为主题，更多的是提升生活品质或将生活融入花园，分别布置有休闲娱乐区、烧烤区、花园休闲就餐区。以团圆的圆弧语言为主，巧妙地运用园林借景手法以最佳观赏角度将"静"区的平台看水、生态临河景观区尽收眼底。在花园以草上汀步作路，既是健身步道，亦是赏花种草的通道。此区域以种植为主，非常私人化，不受刻板风格、规矩所限，释放主人身心，无拘无束，尽享花园生活。

案例绘制步骤如下。

第一步：收集设计素材（实景图+手绘）。实景图以现场勘测为主，测绘出透视手绘图，如图5-148所示。

第二步：绘制总平面图，先用电脑软件CAD绘制平面方案，再手绘平面局部景物（见图5-149）。手绘平面方案主要是方便推敲空间的细节。传统手绘推敲平面都是用硫酸纸印在上面，先简单地画一个框架，然后用比例尺开始推敲平面方案。电脑手绘平面不需要这样，自己导入CAD平面开始直接用手绘在平面上绘制方案。这就是纯手绘和电脑绘图的对比。

图5-148 平面图第一步

图5-149 平面图第二步

第三步：用电脑绘制彩色平面图。先将CAD导入Adobe PhotoShop新建图层，再用Adobe PhotoShop贴图。在绘制彩色平面图的时候有很多方法，但前提是工作流程一定要快，而且要

有效果,那么电脑绘制彩色平面图就能很好地解决这个问题,一般十几分钟就可以绘制出一张不错的效果图,如图5-150、图5-151所示。

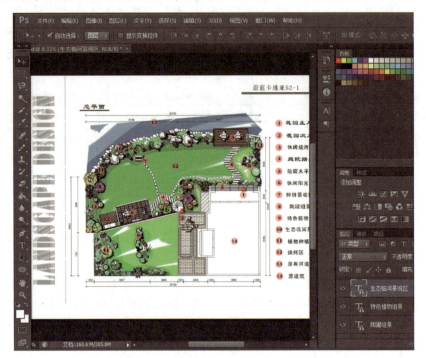

图5-150 彩色平面图第三步(一)

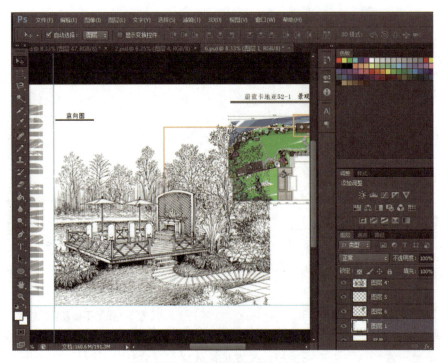

图5-151 彩色平面图第三步(二)

第四步：绘制立面图，立面图是根据平面图对节点、大样施工的详解图，简称施工图，如图5-152、图5-153所示。

图5-152　立面图第四步（一）

图5-153　立面图第四步（二）

第五步：效果图绘制。效果图一般分为3D建模（简称全景图）、SketchUp 建模、手绘效果三种。手绘效果图是现实生活中体现一个设计师专业的必备之一，如图5-154～图5-156所示。

具体案例设计如下（见图5-157～图5-169）。

图5-154　效果图绘制第五步（一）

图5-155　效果图绘制第五步（二）

第5章 设计性风景写生实践案例与提升应用

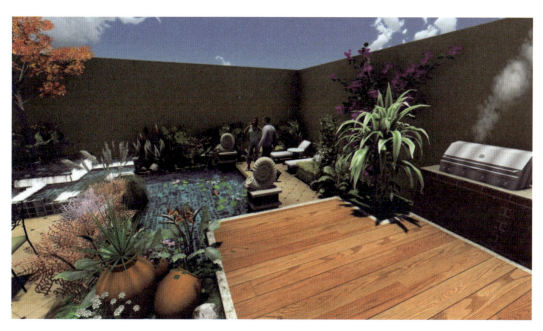

图5-156　效果图绘制第五步（三）

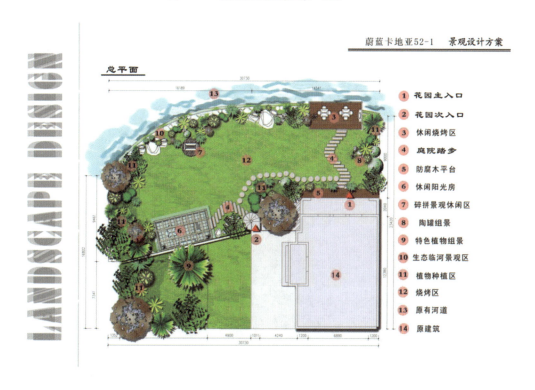

图5-157　设计总平面图（一）

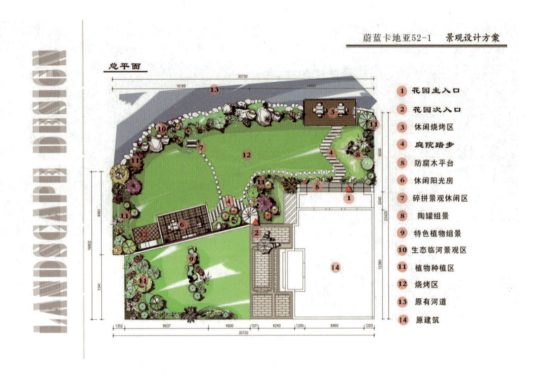

图5-158　设计总平面图（二）

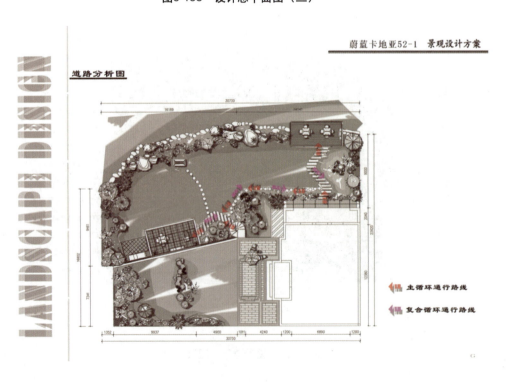

图5-159　道路分析图

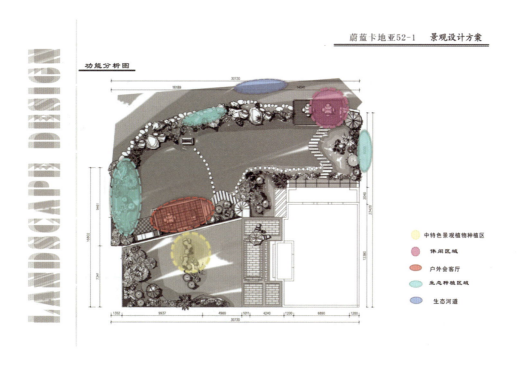

图5-160　功能分析图

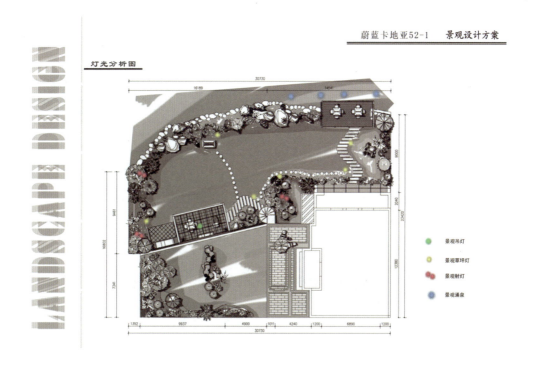

图5-161　灯光分析图

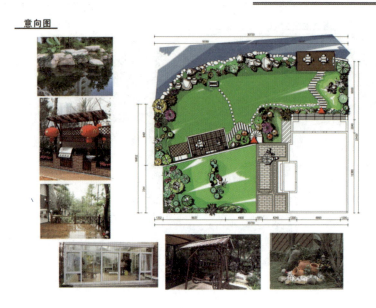

图5-162 意向图（一）

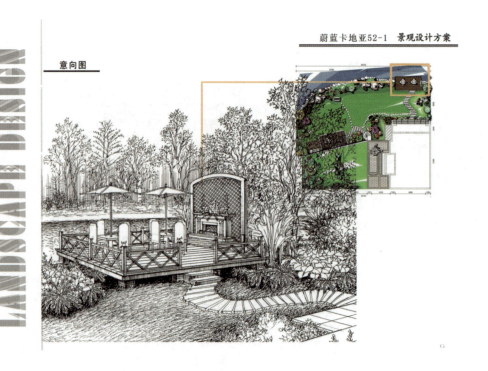

图5-163 意向图（二）

图5-164　意向图（三）

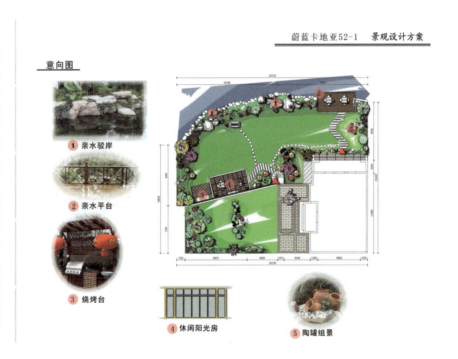

图5-165　意向图（四）

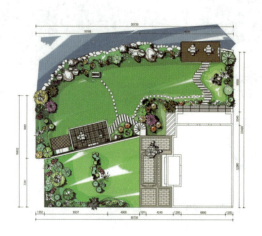

图5-166　意向图（五）

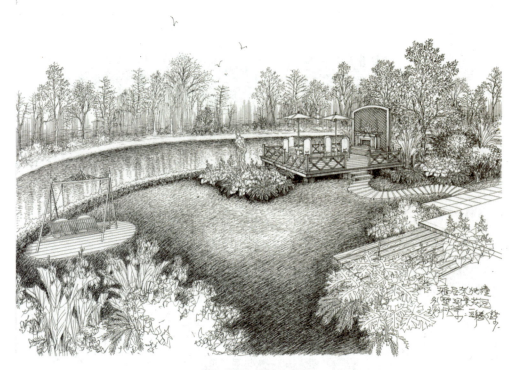

图5-167　手绘全景图

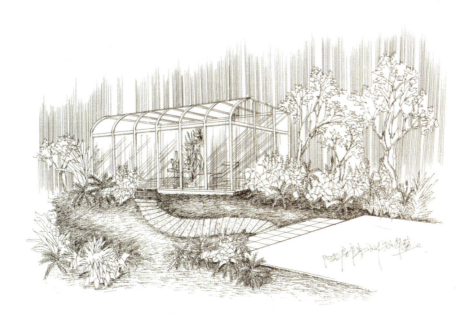

图5-168 施工手绘作品（一）

图5-169 施工手绘作品（二）

案例二：《青羊工业园》

此项目为青羊工业园N10屋面园员工休息区，设计风格体现国际化倾向。该方案设计以欧式园林风格为主，点缀中式元素，严谨而不失灵性。前期根据大场景的地势空间结构来运用手绘草图刻画出整体空间布局，再用各点来确定自己的构图或者用铅笔简要勾出画面的主题物。以主题物开始慢慢扩展，刻画一下衬托主题物的小建筑或者小配景，由近及远地去推敲整个画面的层次，表现的过程一定要准备一些小手稿来确定这个空间的细节，每一个角落都需要，自己在纸上先确定每个地方的细节，才能很好地表现到大空间中，这样有利于沟通，带给人的是一个很强的视觉冲击。

根据前期手绘草图空间布局来布局平面设计方案，平面布局也是对空间设计的考量和分析。以平面设计方案绘制二维空间彩图、立面解剖图，进一步细化施工图、空间手绘效果图、二维效果图。欧洲美学思想的奠基人亚里士多德说："美要靠体积和安排"他这种数理逻辑性的美学时空观念在西方造园中得到了充分的体现。因此，在本案例中，我们严格地按照欧式园林的设计要求，严谨地讲究几何和数理关系，体积巨大的雕塑造型位于园林中轴线上，以此建筑物为基准，构成整座园林的主轴。

我们在设计上"以少就多"的手法，合理布局，更重要的是休息区的亭子，以手绘为基础运用，采用了限定与分割空间、休闲廊架为主题、叠式喷泉及水池、木平台等一系列前端写生。

根据前面的分析，在进行测量、方案构思阶段，快速地用手绘表现，与客户进行面对面的平面构思和建筑形象构思的沟通环节，按照构思沟通运用（二维空间效果图、立面、解剖图、重要节点手绘图）进行绘制（见图5-170～图5-175）。

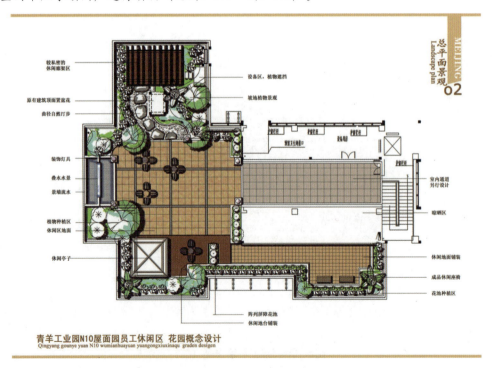

图5-170　景观总平面

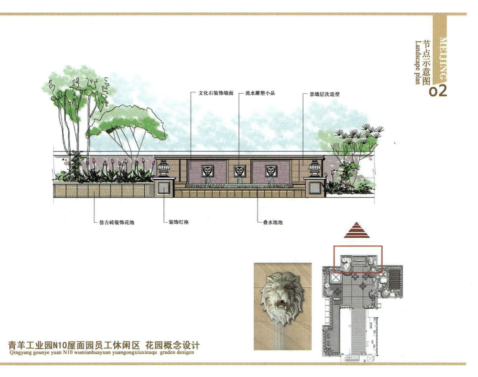

图5-171 立面水景

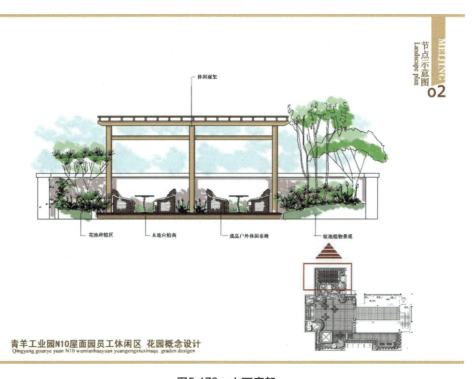

图5-172 立面廊架

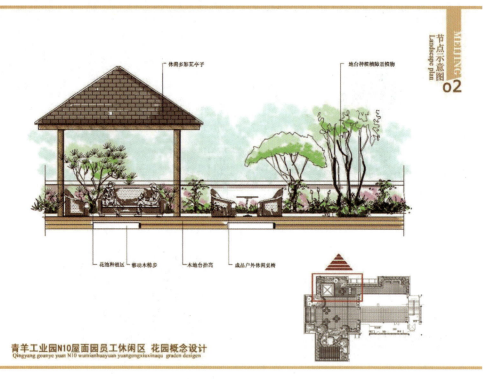

图5-173　亭子

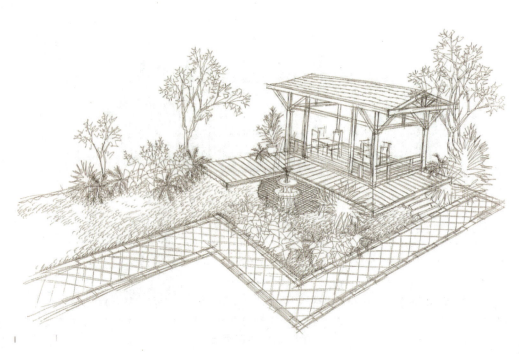

图5-174　施工手绘作品

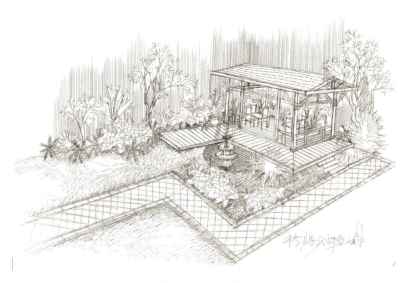

图5-175　手绘作品

案例三：《中海国际》

此项目为中海国际花园项目，具体的工作内容是以参照前期的风景写生为基础逐步引用到每个节点。采用了限定与分割空间、组合式花池、喷泉瀑布及水池、槽式花坛、山石组合成的花池、混合射流等一系列前端写生。一般是在方案构思阶段，包括平面构思和建筑形象构思等构思基本完成后，会结合计算机来表达后期施工图。在施工图完成、工程项目开工后，会有一些局部的完善和调整，按照方案构思的方式绘制出效果图（二维空间、框景、解剖图）（见图5-176～图5-178）。

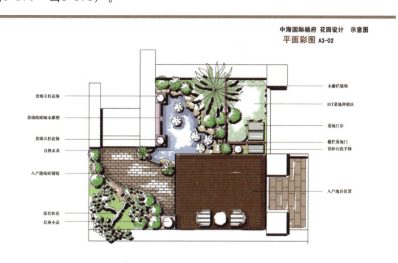

图5-176　彩色平面图

风景写生——创意设计&案例

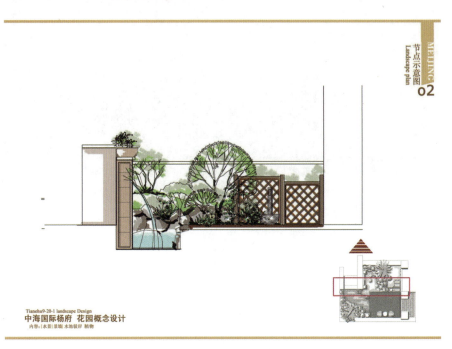

图5-177　立面节点

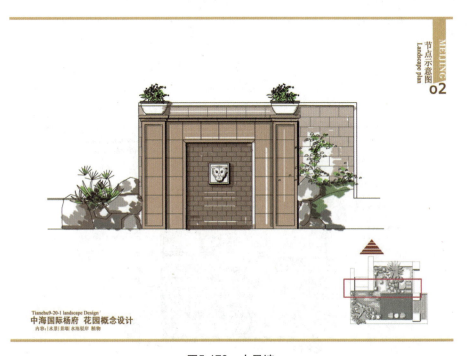

图5-178　水景墙

主观能动性风景写生设计性组合能力可以直接运用到园林景观类设计事物中。用线强调对象可视与不可视的各个面，表现出空间结构前后层次关系，表现出各种不同材质、对象的体面关系，如图5-179～图5-186所示。

图5-179　剖面图

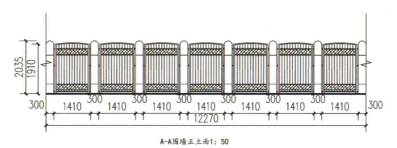

 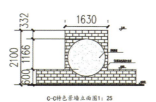

图5-180　围墙正立面、大样图

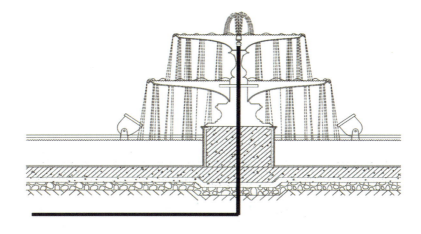

图5-181　音乐喷水泉

图5-182 景观平台平面图

图5-183 休闲凉亭立面图

图5-184 剖面图

图5-185 别墅剖面图

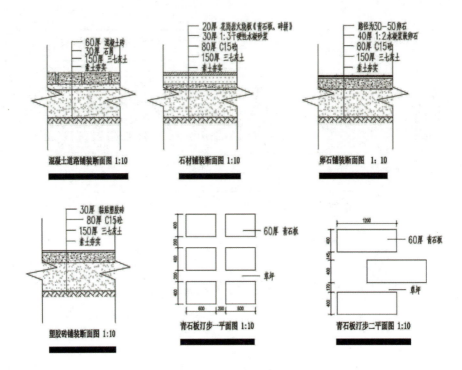

图5-186　断面图及平面图

案例四：《博物馆》

本案例根据文化及人文特色进行规划设计区分各个区域，结合手绘节点示意图、总坪勘测布局系统图来进行整体规划设计，通过不同的交流空间，以及各类型空间的组合、氛围营造，使人产生认同感、亲切感，居于其间能感受到浓厚的文化气息与艺术特征。

在勘测现场后，首先根据草图手绘表达和交流设计思路是一种最常用的工作方式。虽说互联网加快了与设计师的沟通，拓宽了我们的视野，但是优秀的设计师会以手绘草图技法来实行前期的初步沟通，通过线条来理解空间体积的概念，构造表面形态，每一个草图空间都是需要建立在平面的基础上，草图绘制就是最好的空间推敲，推敲设计元素的合理性，也就是不断地徒手连续绘制空间的透视图，慢慢引导客户进入设计构思中；再以草图绘制平面施工、结合二维空间彩色平面图，进一步确定空间整体化设计的概念、理念。充分完善的设计意图就形成了完整的设计概念，概念或理念是清晰而明确的，并且可以有条理地表现在施工图纸上。设计理念比设计意图要深入和成熟得多，这也就是熟能生巧的过程！俗话所说的"有用"，即能提供客户一些建议；"有料"即你的专业知识征服人；"有德"即真诚、实在、不误导欺骗！

人类需要一个相当稳定的生活场所来发展和完善自我。社会生活、文化艺术赋予人造空间的情感意义，使空间不再只是单纯的物质形式的表现，而成为寄托情感的空间。《博物馆》项目的设计风格应高贵优雅，明快清新，如图5-181～图5-192所示。

设计性风景写生实践案例与提升应用　第5章

图5-187　《博物馆》项目的设计方案

风景写生——创意设计&案例

四川博物馆景观设计

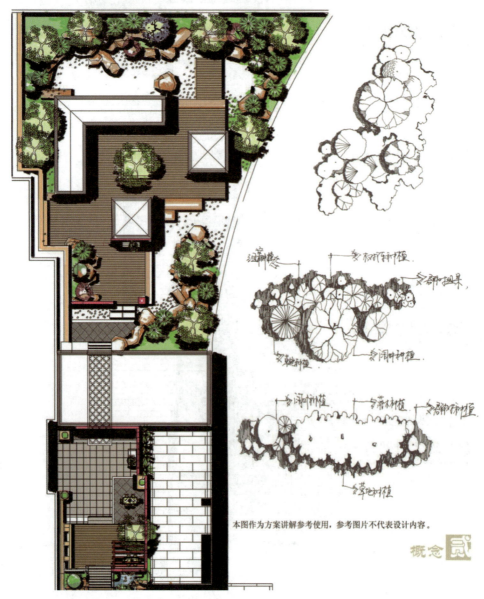

图5-188 《博物馆》植配设计方案

设计性风景写生实践案例与提升应用 | 第5章

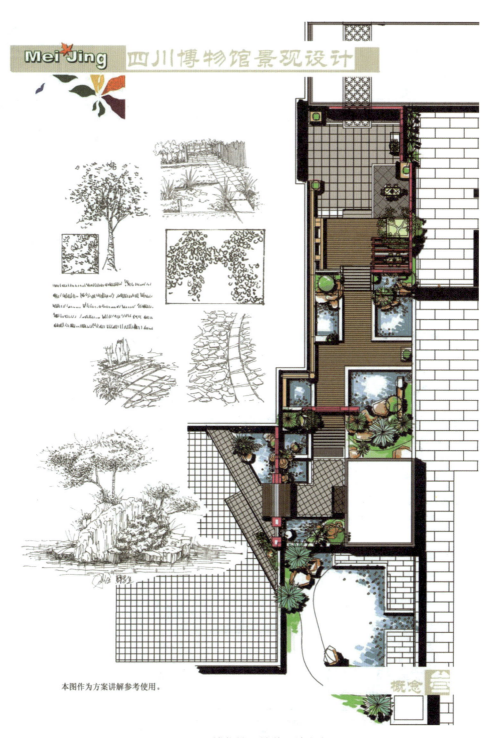

图5-189 《博物馆》铺装设计方案

风景写生——创意设计&案例

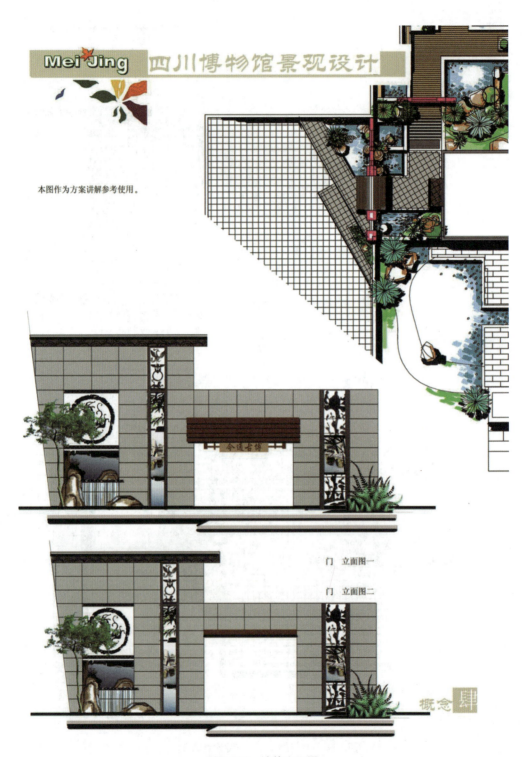

本图作为方案讲解参考使用。

门 立面图一

门 立面图二

概念 肆

图5-190 墙体立面图

设计性风景写生实践案例与提升应用 第5章

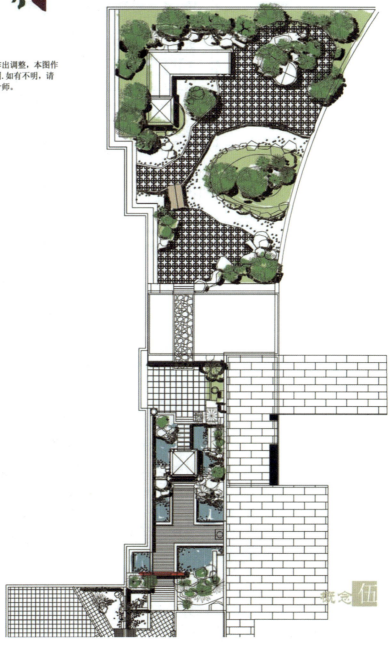

本方案局部作出调整，本图作方案讲解使用。如有不明，请咨询本案设计师。

图5-191 彩平植物配饰图

风景写生——创意设计&案例

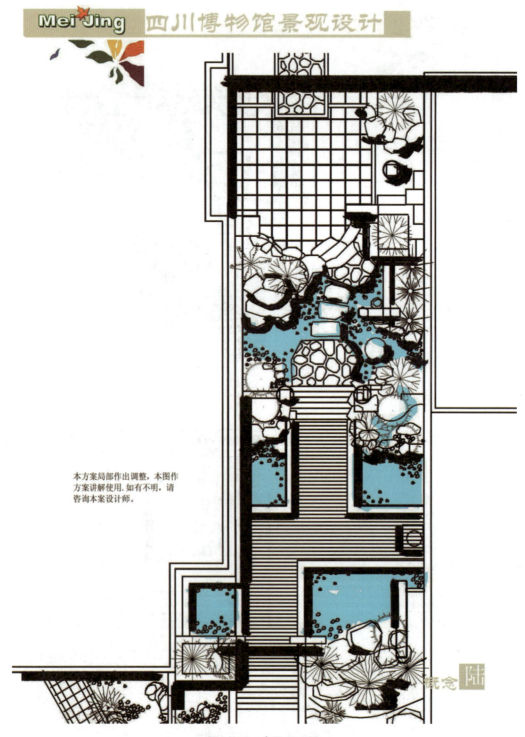

图5-192 水景平面图

案例五：《碧华林》

本案例为简约风格。

当代设计，追求空间灵魂与功能的完美融合，清新自然中流露出中国传统文化的畅达写意。现代简约园林通过园林设计师的打造，与建筑和环境完美融合，传达设计的空间视角。造园：追求的是创作一个与自然和谐共生的空间，从而让人居环境变得更舒适。庭园的设计，最重要的并不是匠人高超的技术，而是在对周边的地形、土质、气候条件等进行准确分析、定位把握之后，找到最适合该空间的设计方案。

一个好的设计肯定是从草图手绘布局、平面图入手，先考虑庭院的功能，结合庭院的功能流线去设计庭院的分布细节。根据草图手绘布局、平面图的构思理念，从空间思维中用草图分析庭院设计的构架。绘制二维空间图，静雅优美的设计心灵体验，用极为简洁的手法，营造一个引人入胜的庭园；水景、石头、木踏板等元素严谨而精致，设计得安静与禅意，烘托静谧写意的庭院韵味。中正写意，勾勒灵魂，在室内特意设计了一系列的木踏板，借用自然光，活跃了整个空间气氛。简约大气的空间陈列，演绎的是追根溯源、回归设计的最初本质。

庭院风格的必备元素：别墅庭院，内容包括防腐木花架、防腐木围栏、亲水平台、庭院自动喷灌装置、给排水设置。

此案例前期以全方位手绘全景图展示四个角度、花草和绿化配置、灯光和电路设置、景观石的组合组景搭配，庭园以雪白的墙壁、铺满瓷砖的庭园、插满花卉的陶罐等，唤起人们鲜明的意象。此类庭院的基础色调源自风景和海景的自然色彩，石墙或刷漆的墙壁构成背景幕墙。

在庭院设计中，整体形状和布局至关重要，通过这两者把各种装饰元素组合在一起。此类庭院的基本布局呈几何形状，将不加修饰的天然风格和对色彩、形状的细微感受巧妙地融合在一起，满足人们追求露天就餐的悠闲和淳朴的生活方式的意愿，如图5-193-图5-203所示。

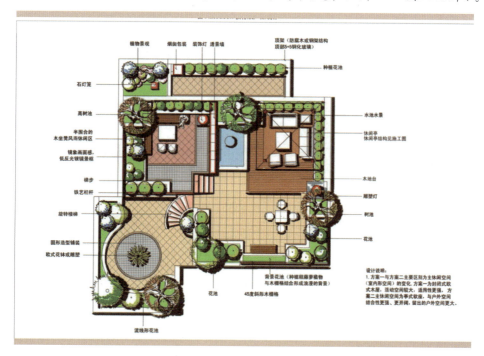

图5-193 《碧华林》彩色平面图

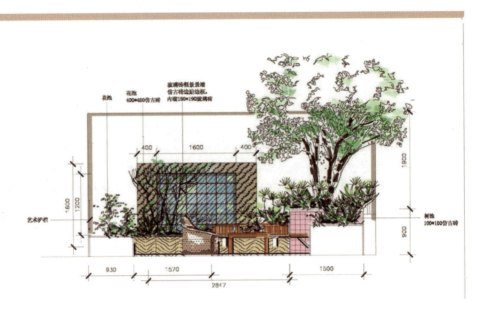

图5-194　顶层花园正立面示意图

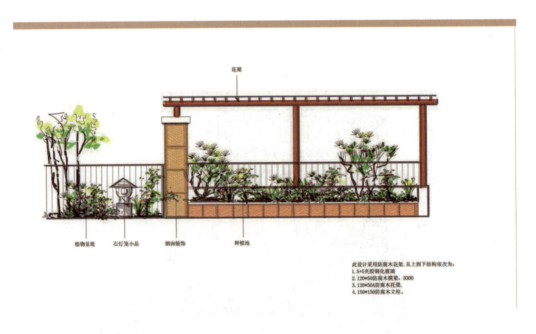

图5-195　一层花园立面图

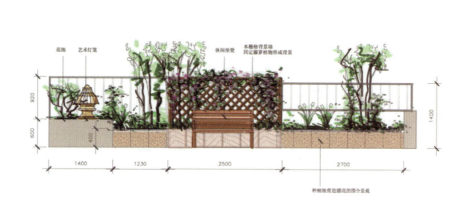

图5-196　次顶层花园立面节点图

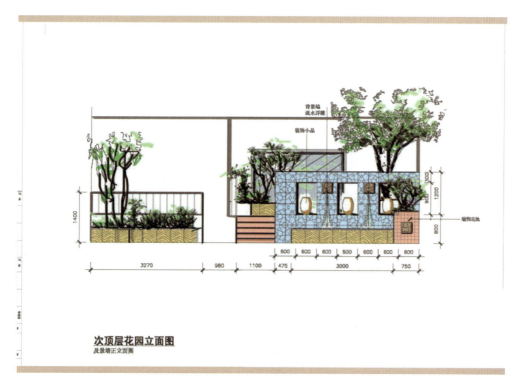

图5-197　次顶层花园立面图

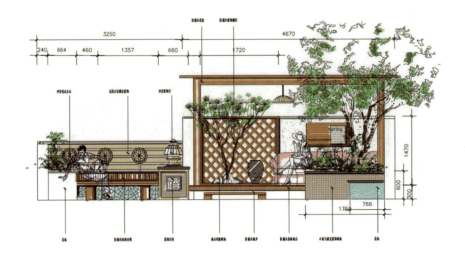

图5-198　顶层花园正立面

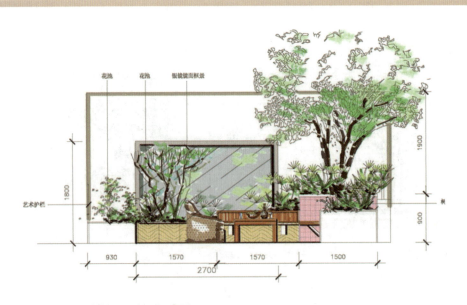

图5-199　顶层花园正立面

第5章 设计性风景写生实践案例与提升应用

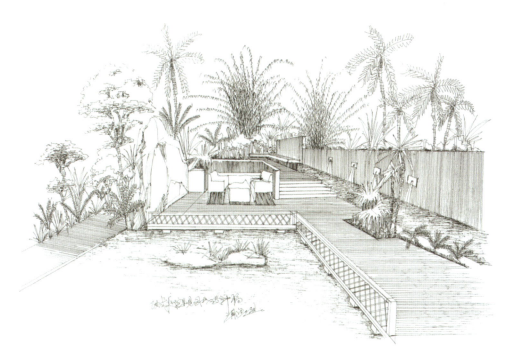

图5-200 手绘设计稿

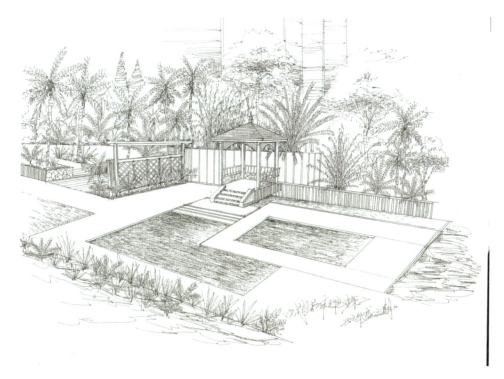

图5-201 手绘设计稿

213

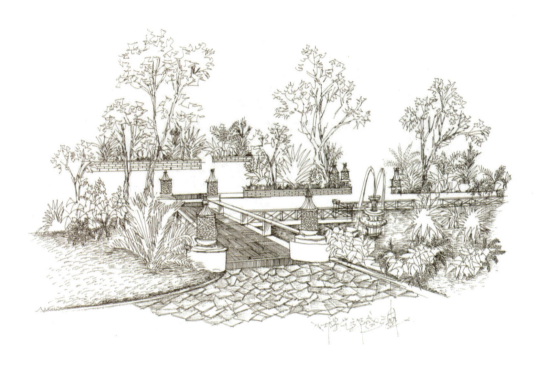

图5-202 手绘设计稿（一）

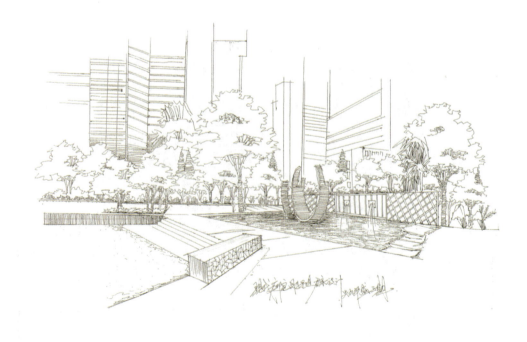

图5-203 手绘设计稿（二）

设计性风景写生能力的提高与运用是系统的学习过程,临摹、写生、实践运用是三大环节,需要严谨的阶段训练。

风景照片与风景写生绘画的联系区别?三维实景转换为二维平面的写生要点?写生素材如何应用到环艺案例设计中?完成风景照片转换为风景写生绘画作品2幅,规格A4,实景转换为写生作品2幅,规格A3,优秀环艺案例转换为设计性写生作品2幅,规格A4。

风景照片写生转换,户外实景写生,环艺实景写生。

第 6 章
外出风景写生的组织与管理

教学性质及目的：

实践性户外写生技法专业课如何进行组织实施与开展。

教学任务及要求：

要求专业教师掌握基本的外出风景写生的组织管理，骨干学生掌握基本的分工工作要求。

教学内容及方法：

掌握写生的组织流程，后勤管理，安全保障。

教学计划：

用短暂课时以风景写生的具体实施为案例，进行提前量的理论教学。

作业要求：

写一篇1000字左右的风景写生计划书。

案例分析：

柳江古镇风景写生教学

写生地点：四川省洪雅县柳江古镇，时间：2018年9月，课时：48学时（7天），班级：2017级环艺设计二班，人数：38人（1名带队老师）。

筹备情况：写生前的安全教育及签订安全承诺书、分组确定负责人、写生地的踩点、住行的提前预订、突发事件的应急演练等。

写生情况：完成写生作品300张，平均每人8张。

安全情况：无违纪情况，全部安全返回。

展览交流情况：组织校内教学成果写生联展。写生教学的组织与管理取到良好的教学效果。

组织学生外出写生是重要的教学环节，它不仅是基础专业课程教学，也是学生收集素材、获取创作灵感的重要途径。写生课能够帮助学生认识自然、体验生活；社会实践是艺术创作的源泉，深刻理解现实与艺术之间的关系；学生以直观、亲切的方式感受祖国的壮美河山、悠久的历史文化、淳朴的民风民俗，加强了与民众的交流，增进了对风土民情的了解；同时，学生在自我管理、自我组织的过程中，培育了集体精神，提升了动手能力，增强了团队协作精神。写生课是一个严谨的、开放的教学活动，外出教学过程中，师生安全是第一要务！必须进行全面、严格、细致、条理化、人性化的管理，才能保证写生教学顺利实施，并取得预期的教学成果。

6.1 计划与选点

常言道：工欲善其事，必先利其器。详尽严密、周到全面的前期准备工作为顺利的写生之旅构筑了坚实的保障。

1. 确定写生地点

根据学生的专业特点，明确教学重点和写生教学实训点。例如，艺术设计类的包装设计专业、数字媒体专业写生强调"设计构成"的元素、风土人情的体验与表现，观察的对象主要是户外广告、产品包装、商业圈、民俗民风等，可以到上海、广州、深圳等大城市，捕捉现代气息，酝酿时代精神；也可以到北京、西安、敦煌等文化积淀较为深厚的地方感受文化的魅力。环境艺术设计专业重点是展现三维空间的基本特征：内部空间组成、建筑特色，主要考察民居、城市公共建筑、庙宇古建、环艺景观。学习传统古建筑园林适合选择具备一定体量古建筑群落的地区。当今，众多高校环艺专业写生优选集中在安徽西递宏村、云南丽江、香格里拉这些区域进行，这里集中了相当多的传统建筑，具备经典的古建风格和时代装饰特征，是与环境艺术设计类专业相吻合的实景教学点。

2. 制订完善的写生计划

由于外出写生是一项烦琐的教学工作，在过程中存在着许多不确定因素，因此必须制订周密详尽的外出写生计划，才能在制度上保证写生过程中师生的安全，保证写生教学的顺利进行。

1）组织工作

首先，需要组织一批业务精进、经验丰富、具有良好组织管理能力的带队教师。对学生进行分组，化整为零，落实对小组成员的管理。例如，可以在分组过程中充分发挥学生干部与学生党员的带头作用，安排其为小组长，明确职责，层层负责。也可以以寝室为单位选出小组长和生活委员，采用以点带面的方式进行写生学习。

2）时间安排

做出周密详细的安排，对出发时间、作息时间、讲评时间、返校时间做出准确安排，保障写生计划的顺利进行。

3）协商交通工具

不同的出行方式，价格不同。对于来自不同地区的学生来说，家庭经济情况有所区别，因此，需要提前沟通。出行方式有："双飞"最快捷、方便、省事，但成本最高；往返火车，路途时间较长，师生精力会受部分影响，但价格低，师生之间也能借此增进了解。折中方案，最好选择去时坐火车，学生感兴趣，不觉疲惫，归途坐飞机，符合学生返校心切的需要。也有学生提议：根据个人情况，分别出行，最后会合。但应坚决杜绝这种方式，分别出行安全不能得到保障，时间会合点也不能保证，一是增加教师管理难度和不安全因素；二是显示学生间的经济差距，不利于班级和谐。班主任可以通过助学金等方式资助一部分品学兼优的困难学生。

4）食宿安排

精心把好食宿、医疗等重要关口。在食宿的选择上注重安全性，应当派遣教师提前去写生基地进行实地考察，选择正规、安全、舒适、消费适中的住宿和餐厅，也可以利用网络大数据提前了解当地的气候、物价、治安等状况，做充分的调研准备。

5）写生动员

开好写生动员会，确保写生教学的顺利进行，提高学生的安全意识、组织纪律性，了解火车、飞机的乘坐安全条例，并且提高学生对于写生的认识，使其端正学习态度、坚定学习信心。

6）准备物品

准备物品主要包括生活用品、美术工具、相关证件。例如，衣物、雨具、手电、常备药物等，

还要准备好写生所使用的专业美术工具。禁止学生携带易燃易爆物品,符合安检要求,保证旅途安全。

6.2 学生学习任务与成绩评判

制定学生写生的学习任务、成绩评定方案,这是写生教学的基本要求。一般院校计划写生时间为 7 ~ 15 天。

1. 制定学生户外写生指导任务书,明确学习任务

学习任务书中应当明确写生的目的与任务、写生方式、写生要求、写生内容与时间安排等。

2. 写生学习任务的延续性

在外出写生过程中,由于时间及环境条件的制约,学生观察对象大多会停留在表面,缺乏深度思考和抽象归纳,只是完成了素材收集,需要专业教师指导进一步提炼。同时,就活动的组织、管理工作情况,也需要总结、反思提升。

1)举办写生作品展

在专业教师的指导下,学生进一步整理、完善写生作品,在此基础上,进行新的创作。选出优秀作品,举办主题性展览。展览可以在展览馆、图书馆、校园主干道进行,以扩大交流宣传效果。根据笔者教学实践,在美术院系教室走廊、展示墙长期轮换展示写生作品,教学示范效果明显,作品规范地注明班级、姓名、题目、时间、画种等教学信息,这种教学展示方式符合大学生展示心理需求,学生会有一定的成就感,激励学生继续提升创作;低年级学生常常会感慨高年级同学作品的精美,激发学生对写生学习的渴望,学生学习动力自觉提升,以此营造良好的学习氛围。同时,对学生写生作品进行电子文件存档,规范地注明详细信息,如条件允许,还可以出版画册,以鼓励师生的写生积极性。这些学生作品形成了第一手教案资料,方便以后的教学成果的归纳、评估与理论科研著述的参考引用。

2)召开总结会议

学生返校后,除了上交写生作品外,还要附上心得体会,将学习中的疑惑、感受以书面形式总结,培养学生的专业术语与文章的书写能力,以便教师掌握写生的情况。经过充分认真准备后,召开写生总结会议,让学生畅谈对自然美、社会美的感受,同学间相互帮助、相互关心过程中结下的情谊,这有利于良好班风的构建;学生班委对安全、交通、住宿、饮食等方面的不足与经验进行工作总结;专业教师除指出学生的进步之外,还要点明其需要改进的地方;班主任全面总结本次活动的组织与管理,借此契机,对学生的相互学习、相互帮助、协作共进的团队精神加以引导、巩固,使优良班风得到进一步提升。

3. 成绩评定

制定落实科学有效的成绩评定方案,这在教学上有着重要的监督和导向作用,也是科学评判专业学习成绩的依据。可将成绩分成两个组成部分:作业成绩、写生表现。写生期间实行每日评

画制度，对每个学生当天的情况进行学习情况登记，并且按照优、良、中、及格、不及格进行分类评讲。

6.3 教师职责及后勤保障

教师应当在外出写生中贯彻执行写生计划和教学大纲，制订好写生计划，做好学生的纪律教育，保障写生的后勤安排，确定负责人员，确保外出写生顺利进行。

1. 教师职责

（1）做好写生前准备工作：要根据本班的专业特点及其教学计划、教学大纲，认真写好授课计划和教案，设定好教学重点、教学方式；外出写生之前系统地讲授风景写生理论课，组织学生观看风景写生演示影像和一定数量的风景范画，完成临摹 1～2 张风景作业；要求学生每人准备一本色彩风景画册，供外出写生参考；布置学生提前准备写生工具、材料、钱物等；提前准备好学校团体介绍信件等证明材料，方便外出写生时得到景区对团体学生票的认可；与学生签订外出写生安全承诺书。

（2）做好外出写生实践工作：提前一天选择好写生地点。不要盲目性地临时找点，以免浪费时间和消耗精力、增加资金开销；确定大体写生景点之后，指导学生找到具体的写生景物；指导学生怎样观察，怎样构图，怎样取舍，确定使用什么样的色调，宜用什么表现手法等；适当地为学生修改作业，尽量保留学生画面中相对较好的部分。

（3）做好作业点评和评分工作：对于学生每天的作业，必须予以点评和打分；指明学生第二天应解决的问题；要求学生必须将写生作业张贴到墙上展示出来。

（4）遇到大风、下雨天不能外出写生，安排学生在室内整理作业、临摹范画或进行理论学习。

（5）回校后组织学生写生作业展览，每人至少有一张作业参加展览，以资鼓励。指导老师按照教学要求撰写写生教学的工作总结。

（6）视外出写生的时间，每人应至少有两幅以上的写生作业作品。

2．后勤保障

1）安全协议的签订及遵守

在外出写生过程中，安全是最核心的问题，强调确保人身安全和财产安全是进行教学任务开展的基础。

要求每位参加写生的学生签订安全协议，告知学生如患有不适宜出行疾病，不能参加写生，必须如实反映；严格按指定路线进行，严禁私自离队单独行动，服从带队教师安排；尊重当地居民的民风民俗；写生时不得靠近高坎、悬崖、深水、危房等危险地带；将学生参与写生的情况告知家长，并取得家长的同意。学生普遍存在的问题是：为了追求惊悚夸张的拍摄效果，不惜以身涉险。因此，班主任、学生干部有责任在写生过程中反复适时地提醒安全协议内容，并要求大家严格遵守，对有可能违反的情况，及时提前加以制止。

2）安全防范贯穿始终

带队老师应提醒学生加强防盗意识，贵重财物不离身，就寝和房间无人时，注意反锁房门，特别是在长途汽车、火车上，很多学生携带了笔记本电脑、单反相机等贵重物品，在熄灯休息时，必须安排男生轮流值班。写生期间男生严禁酗酒，女生严禁单独离队购物，严禁赌博，严禁与身份不明的社会闲杂人员交往。

3）严格遵守作息时间

写生作为户外教学活动，学生必须听从专业教师的安排，出发、集中、返回都必须严格遵守时间，不能拖沓影响学习进程。由于外出写生的地点风景优美、加上学生心态放松，经常出现违反作息时间的情况。一是在自行写生活动安排时，部分学生由于时间观念不强，不按规定时间上车；二是晚上玩得太晚，第二天不能按时出发。部分学生不守时会引起其余同学的埋怨，影响班级团结友好氛围，当这一情况出现苗头时，班主任就应该及时教育、制止。

4）与他人发生矛盾处理

大学生正值年轻气盛之际，部分学生有群体展示倾向，特别是当女生遭遇纠纷不利时，男生喜欢出头，容易与商家、游客产生矛盾、纠纷，以至于引发群体事件。首先，应提前加强对学生的教育，做好预防工作。购物时，尽量到正规商家处购买，应索取发票或购物凭证；消费前须问明商品或消费的价格然后再购买消费；议价时，勿过多批判商品残次缺陷，避免挑衅言语；与当地人、游客友好相处，遇事不争吵，以理服人。其次，发生矛盾时，表明学生身份是关键。同时，应立即报告带队老师与领队，寻求当地治安力量的帮助。

5）应急预案

对外出写生可能出现的突发性事故要有充分的准备，制定切实可行的应急预案，如常用感冒药、跌打损伤药、消毒药的基本配备。预演遇到火灾、地震、交通事故等，写生期间如遇突发事件，在写生点报备当地派出所的同时，也要及时报告给院校相关单位负责人。

安全是外出写生组织的首要原则，一切工作的展开围绕安全、有效、体验、实践来开展。

1. 为什么风景写生的选址、学生管理、安全教育、突发事件预案是工作要点？
2. 选一具体写生点做准备工作进行1000字以内的计划书。

以实践外出写生进行模拟组织演练。

参 考 文 献

[1] ［美］克劳狄亚·奈斯．钢笔画技法大全 [M]．2 版．南昌：江西凤凰美术出版社，2001．
[2] 杨仁敏．钢笔风景画技法 [M]．2 版．重庆：西南师范大学出版社，2013．
[3] 孙有强．建筑创意设计速写 [M]．北京：工业建筑出版社，2017．
[4] 徐豪，陈虹，殷睿．风景创意写生 [M]．合肥：合肥工业大学出版社，2015．
[5] 文健．设计速写教程 [M]．北京：北京交通大学出版社，2017．
[6] 夏克梁．建筑风景钢笔速写 [M]．2 版．上海：东华大学出版社，2011．
[7] 刘志成．风景园林快速设计与表现 [M]．北京：中国园林出版社，2011．
[8] 李箫锟．色彩学讲座 [M]．南宁：广西师范大学出版社，2003．
[9] 段七丁．中国山水画技法 [M]．重庆：西南师范大学出社，1996．
[10] 唐秀玲．重彩语言解析 [M]．南京：江苏美术出版社，2008．
[11] 张洪亮．色彩风景写生教程 [M]．北京：中国电力出版社，2010．
[12] 王有川．手绘表现技法——景观篇 [M]．上海：上海交通大学出版社，2011．
[13] 文健．手绘景观表现技法教程 [M]．北京：清华大学出版社，2006．